了庐画论

文人画的当代传人和代表 II

了庐　编著

上海人民美术出版社

目录

文人画

漫 谈

交 往

五

访 谈

文人画

艺术手记

◇ 冠以国名的中国画是一种特别强调中华民族文化精神的东方绘画。它要求绘画中的文化含义大于绘画本身的意义，注重作品气息，故六法中以"气韵生动"为第一。同样，书法艺术也如此。

◇ 中国传统的人文精神和文化精神，无论是儒家的"温、良、恭、俭、让"，道家的"柔弱胜刚强"，还是佛家的"忍"，其主流和最高境界都是"化阳刚为阴柔"，以期达到寓阳刚于阴柔之中，也就是含蓄之中又复归于一种平和的自然状态。只有这种状态才能与万物和谐，达到"天人合一"的境界。

◇ "化阳刚为阴柔"，其具体表现为"沉着遒劲、圆转自如，不燥不淫、腴润如玉，起伏有序、纵横如一"。它体现在中国书画艺术中，就是对用笔、用墨和把握气势三个方面的法度要求。最终要让人感到笔下的线条坚韧而富有弹性，墨与色要呈现出半透明感，使画面层次分明，复杂的笔墨和结构关系和谐统一，让表现的物象自内沁透出一种生机和神采。书法则要求以中锋运笔，四体并用，方圆结合，刚柔相兼，正中有奇，奇不碍正。所以，化阳刚为阴柔之见为我们在董其昌崇南贬北的审美倾向基础上提出了一个更为具体的审美标准。因此在文化性大于绘画性的传统中国书画艺术中，以笔墨为主要表现形式的笔墨形态，具有独立的审美价值，故人们习惯地称之为"笔性"。要认识和把握好中国书画作品中笔墨的笔性，首先就必须领悟到在中国书画作品中，艺术家的艺术行为与艺术形态之间存在的心理关系。只有充分认识艺术家创作中体现出来的笔墨心态，才能最终理解和把握好在艺术行为中具体的笔墨情绪，解决笔性问题。正确认识笔墨心态，也是文人画进行因材施教的根本原则。

◇ 文人画是中国古代文明在绘画中的综合体现。

◇ 文人画，坦白地说就是心画，所以后人一定要重视对笔墨心态的研究。

◇ 构成文人画的三大要素是气韵生动的文化意蕴，聊写胸中逸气的创作心态，化阳刚为阴柔的艺术行为和笔墨形态。至于迁想妙得的思维方式和笔墨当随时代的创造精神，则是中国画艺术创作中的共性要素。

◇ 笔铸民族精魂，心系中华复兴。

◇ 弘扬民族文化一定要有经典的意识，并要以发展的眼光走向世界。

◇ 基于书画同源的渊源，笔墨永远是中国画家的核心竞争力，同时也是作品生命与生命力的象征。

◇ 读书补气，触景生情。凝神蓄气，大胆落笔。随处生发，见好就收。

文人画是绘画史皇冠上的明珠

在人类绘画史上，传统中国绘画将"气韵生动"的艺术境界视为作品的第一审美要求。这是一种特别强调中华民族文化精神的东方绘画，绘画中的文化含义大于绘画本身的意义。为此，以国名冠之"中国画"。它绝对有别于世界上其他以材料来命名的各类画种，如西方的油画、水彩画、水粉画、版画等。中国绘画发展到相对成熟的北宋以后，创作群体除了原先的民间画家及宫廷画家以外，还出现了诗人、士大夫等各类文化人参与绘画游戏和创作的现象。如苏轼的《墨竹》和传世的《枯木竹石图》，米芾、米友仁父子两人的"米氏云山"，僧人巨然的《万壑松风图》，宋徽宗的《柳鸦图卷》，赵孟頫的《洞庭东山图》《吴兴清远图》《鹊华秋色图》等。他们以文化人的气质，崇尚和追求唐代诗人兼画家王维作品中所蕴含的"诗中有画，画中有诗"的艺术境界。在绘画的游戏与创作中，他们以诗人的思考方式，把表现对象提升到诗的艺术境界，即苏轼所说的"士人画"，也是后人惯称的"文人画"。

诗人的思考方式，实际上是基于传统中国画论中东晋大画家顾恺之所言的"迁想妙得"，及唐代的画家张璪所言的"外师造化，中得心源"的绘画理论。也就是说，艺术家将表现对象以诗人的思考方式在心中"迁想妙得"成诗的艺术形象。诗人和音乐家一样，在感情世界里是最敏感的人群。他们相较于以科学家的思考方式表现科学艺术形象的西方画家，更接近感情的本质，也更显纯洁与透明。如西方绘画中，以达·芬奇、米开朗基罗、拉斐尔、丢勒、安格尔等为代表的艺术家，在人体解剖学的基础上表现写实主义的绘画理念；以莫奈、

德加、雷诺阿及塞尚、凡·高、高更等为代表的艺术家，以光学为游戏表现前后印象主义的绘画理念；以马蒂斯为代表的艺术家们从平面空间到二度空间、三度空间的创作立体主义理念；以毕加索、米罗、克利、康定斯基等为代表的现代艺术家，以物体运动和现代空间科学为基础的当代表现主义绘画理念。相较思考理念而言，基于大文化背景下的中国文人画家比其他绘画艺术家高出一筹。

中国文人画家在具体创作中，以顾恺之"传神"的艺术理念为要求，以达到出神入化为最终目的。如宋代画家梁楷的《布袋和尚图》（传）和《泼墨仙人图》，以粗细不同的两种笔墨，表现诙谐而玩世不恭的人物形象；明代画家唐寅笔下的《秋风纨扇图》，塑造了顾盼生姿而又含情脉脉、百感交集的典雅美女。另外，艺术家还以诗人拟人化手段将表现对象人格化。如明代画家徐渭在《墨葡萄图》中所表现的"笔底明珠无卖处，闲抛闲掷野藤中"的葡萄，明代画家八大山人册页中那怒目横视的《八哥图》，《鱼鸭图卷》中冷眼横视的鱼鸭，清代画家金农作品《寄人篱下》中世人为之凄落的梅花。到了明代中期以后，文人画家在创作理念上又以"不为形似所拘，而求神似"为要求，突现了写意的表现手段和后以徐青藤、八大山人、吴昌硕等为一脉的写意画派。这种基于大文化背景传承的创作理念，比西方印象主义的创作理念又早了几百年。

而在对具体画面的处理中，文人画基于大文化的学养背景，比单纯追求形象与色彩变化的西方绘画艺术显得更有广度和深度。它不仅注重表现对象的"实"处，还以太极中的"阴阳"理念追求其相对"虚"的空间，提出了"计白当黑"的画论，将表现形象延伸到更大的审美空间，达到"此时无声胜有声"的诗意境界。如宋代画家梁楷的《秋柳双鸦图扇》、八大山人的《鱼鸭图卷》、汪士慎的《墨梅》、现代画家齐白石的《雏鸡》和《春坞纸鸢图》等作品。这比西方现代的抽象表现主义仍早出许多。

文人画家在以笔墨为主要表现形式的用笔上，基于"书画同源"的理念，充分发挥传统书法艺术在用笔上的特殊优势。如唐代的书法理论家孙过庭在《书谱》中所提出的书法用笔的笔墨境界：

观夫悬针垂露之异，奔雷坠石之奇；鸿飞兽骇之资，鸾舞蛇惊之态；绝岸颓峰之势，临危据槁之形。或重若崩云，或轻如蝉翼。导之则泉注，顿之则山安。纤纤乎似初月之出天涯，落落乎犹众星之列河汉。同自然之妙有，非力运之能成。信可谓智巧兼优，心手双畅，翰不虚动，下必有由。一划之间，变起伏于峰杪；一点之内，殊衄挫于毫芒。

也就是在游戏与创作中要求下笔的线条坚韧而有弹性，墨与色呈半透明而又层次分明。这种以书法用笔参与的表现手段，不但可以激发艺术家的创作激情，将艺术家的生命活力注入笔墨之中，还会使绘画中的笔墨形象具有鲜活的生命迹象。这种由艺术家的笔墨心态和笔墨情绪所体现出来的生命状态，对艺术作品成就传统画论中的"骨法用笔"起到了主要作用。这在文人画史上又称为"笔性"，具有独立的审美价值。在徐渭、八大山人、金农、吴昌硕、齐白石、黄宾虹、关良、张大壮、陆俨少等以书法著称的文人画家作品中，显得尤为突出。

中国的文人画家大多基于大文化的学养背景，铸就了"心旷神怡，超然物外"的冲淡平和的创作心态，一如元代画家倪瓒所言"聊写胸中逸气"，即更易在作品中叙述情怀。如宋代米友仁《潇湘奇观图》中所表现的"山色空蒙雨亦奇"的境界，赵孟頫《洞庭东山图》中"清风徐来，水波不兴"的画意，元代吴镇的《渔父图卷》表现了唐末诗人张志和《渔父词》三首中"斜风细雨不须归"的超然境界，黄公望《富春山居图卷》表现的"千岩竞秀，万壑争流"之诗意，倪瓒笔下的《渔庄秋霁图》及《六君子图》表现艺术家在外族统治下与世不和，宁与松柏等为伍的孤傲之情。还有王蒙《夏日山居图》《青卞隐居图》《林泉清集图》《春山读书图》中"晚年惟好静，空知返旧林"的闲怡之情，沈周《东庄图册》《沧州趣图卷》中陶渊明笔下的田园诗意，此外，王渊的《竹石集禽图轴》、王冕的《墨梅图》、方从义的《白云深处图卷》、董其昌的《秋兴八景图》等，无不洋溢着耐人寻味的诗意。这些艺术家兼有诗、文、书法等诸多学养和较高造诣。所以，中国文人画可谓集诗、书、画于一体的绘画形式，它在世界绘画史上绝无仅有。我认为文人画，不但是中国古代文明在绘画中的综合体现，而且是世界绘画史皇冠上的明珠。

这些传世优秀的文人画作品，我认为足以与晋唐的书法及唐诗宋词，共同构成中国文化史上三大具有代表性的板块。它是一种具有极高价值的非物质文化遗产，足以引起国人的重视。

　　中国文人画家的诗人思考方式，是大文化背景成就的结果。中国传统的文化精神和人文精神，无论是儒家的"温、良、恭、俭、让"，道家的"柔弱胜刚强"，还是佛家的"忍"，其主流和最高境界都是"化阳刚为阴柔"，也就是在阳刚与阴柔、含蓄之中复归于一种平和自然的状态。"化阳刚为阴柔"的思想理念已经融入我们国家与民族的灵魂之中，这种含蓄也已成为我们东方诸多民族的象征。

　　历史发展的惯性告诉我们，我们的国家是一个伟大的国家，我们的民族是一个伟大的民族。只要我们的国家和民族存在和发展下去，随着文化的繁荣绘画势必会有一种与时俱进的发展，也势必有一些优秀的文化人去参与绘画的游戏与创作。其关键在于今天我们如何去认识新时代的人文精神及其主流和最高境界，进而在艺术活动中充分发挥大文化的优势。我认为在当下快节奏的时代，要注重提升把握形象的概括能力，一目了然地抓住表现对象。另外，更要提升自己笔墨的法度，使笔墨形象更有弹性、韧性和磁性，以扣人心弦，真正弘扬本民族的文化。

曾发表于 2016 年 12 月 14 日《东方早报·艺术评论》

文人画

文人画，顾名思义，它是一种诗人和士大夫参与的绘画游戏。这些人——他们智慧超脱，他们善于认识、把握以笔墨为主要表现形式的法度，他们不像一般职业画家为了生活和生存急功近利，他们充分发挥自己对生活的感觉，他们是一群高层次的业余画家。

了庐
金农同志您好
100×40cm

文人画三大基础要素

　　构成文人画的三大基础要素的是中国文化、文化人的思想高度和活跃的时代。只有具备了基础要素，艺术创作才可能实现顾恺之"迁想妙得"的创作理念；只有中国绘画发展到从形式到笔墨的高度，才可能出现像倪云林所说"聊写胸中逸气"的创作心态；也只有在创作和审美极其复杂的文化环境下，才有可能提出"化阳刚为阴柔"的笔墨形态和审美要求。

元 黄公望 富春山居图卷（局部）

文人画的地域特质

　　从文人画的发展情况看，优秀的文人画家绝大多数生活于环太湖流域软性的吴语系统，并追求气息上的儒雅。从语言学的某种角度去看，似乎有许多潜在的内因。如吴兴的赵孟頫、王蒙，嘉善的吴镇，常熟的黄公望、王翚、吴历，无锡的倪瓒，苏州的明四家，松江的董其昌，太仓的王时敏、王鉴、王原祁，常州的恽南田等人，他们又相继影响了浙派、金陵画派、扬州画派。但是八大山人是一种特例，这可能与景德镇的瓷画有某种关系（这个问题我在 2002 年上海画报出版社出版的《文人画史新论》中有所提及）。

文人画的衰败之气

文人画到了明代中期以后，由于社会商品经济的持续发展，许多气质（学养）尚且不足的文化人，在利益的诱惑下，把绘画变成了文化的商业行为，使作品的气息日益下降，笔墨法度日渐松懈。于是在画坛引起了许多有识之士的不满，其中画家董其昌提出了"南北宗"的审美理念，以此为契机明确了文人画在气息和笔墨上的审美倾向，试图拨乱反正。

他的提示，引起了后来许多画家对气息和笔墨法度的重视，如四王、吴历、恽南田、八大山人、石涛等人。他们在积极传承和创新方面都各自取得了相当的成就，使文人画一时得以中兴。

但到了清中期以后，随着社会商品经济的进一步发展，文人画再一次日趋衰竭。自乾隆时代的金农之后一直到同治末年，在这近两百年里，中国画史上无一大家可言。直到维新时代，才有一些人有所觉悟，出现了如赵之谦、蒲华、吴昌硕等一代大家。

到了民国以后，由于工业化的兴起，产生于农耕时代的文人画逐渐失去了它赖以生存的背景。原先文化人那种"温良恭俭让"的文人精神，被时代的快节奏所取代了。文人画，成为一些人急功近利的渔利手段，作品在气息和笔墨法度上受到了史无前例的冲击，更有甚者为了迎合市场需求，刻意制作和仿效，令人唏嘘不已。

刘：了老师，您对文人画的理念，不断地做深入的思考，提出了许多前所未有的真知灼见，这对后人的学习和研究是很有意义的。关于董其昌提出的画分"南北宗"，您有什么更确切的认识吗？

了：董其昌提出的画分"南北宗"，一直被后来的学者认为是一种崇南贬北的审美倾向。我认为并不一定如此，董其昌没有对北宗绘画有任何的贬抑，只是由于元代以后绘画材料中出现了皮纸和宣纸，这种带有逐渐渗透功能的绘画材料，给文人画家带来了更大的笔墨表现空间。而他在以"元四家"为主体的南宗的文人画作品中，针对文人画家在笔墨法度上体现出来的一种"化阳刚为阴柔，寓阳刚于阴柔之中，含蓄之中又复归于一种平和的自然状态"的文化意蕴，提出了自己对绘画创作的新发现和审美理念。这也就是我所提出的，关于中国画，尤其是其中的文人画，它要求绘画中的文化含义大于绘画本身的意义，注重作品气息。只有这样才能更确切地达到谢赫在"六法"中所提出的气韵生动的要求。所以董其昌提出的画分"南北宗"，就是把南宗一脉的文人画中的笔墨法度，提升到一个新的审美境界。

气韵生动

 文人画以抒发和表现情感为主，在创作过程中强调画家要有触景生情的激情，下笔前要调整心态与凝神蓄气，并以最饱满的状态进入创作，做到大胆落笔，随处生发，随机应变，见好就收，以彰显作品的生动。至于气韵，则是由艺术家日常的学养修炼积累和气质变化而成，故韵蕴于内，气显于外。两者合一则气韵生动。

元 方从义 白云深处图卷 25.8×57.9cm

诗与画的关系

　　文人画是诗人的思考方式和诗的艺术形象的结合。诗是中国文人画家至关重要的学养基础，诗的灵感为画家的艺术创作提供了意在笔先的优势。作为文人画家，若要使作品气息高超，笔墨法度圆劲，必然要有诗意的灵感和诗人的坦荡胸怀。否则大气、正气、清气和雅气从何而来？

　　对于诗与画的创作，即使最优秀的形象化诗句，我们借它创造时，也只能把它的诗意形象拓展到无限的艺术境界中去，而不是把它缩小到一个具体而又狭隘的形象之中。

对笔墨生命状态的认识

书画与音乐、戏曲、舞蹈等艺术一样，是艺术家在创作中将自己具有生命力的精神气波（生命状态），以饱满的热情投入所要表现的艺术作品之中，最终通过自己作品中的艺术形象凝聚成一种无形却具有生命状态的气场。在音乐、戏曲、舞蹈中，人们习惯称之为气氛，而在传统书画作品中，我们称其为气息。气，在中国传统文化中的含义就是一种精神状态，人们的思维，包括艺术家的创作思维，也是一种具有生命状态的精神物质。

在传统的书画创作中，艺术家注重于创作心态和情绪的投入。他们以各自艺术感觉中的生命波借笔墨运动注入艺术作品的笔墨形态之中，最终以达到感染人的艺术效果，也同时影响人们的生命健康。

艺术家的创作状态越饱满，其作品中笔墨形象的生命力也就越强。所以我认为，大气的作品，令人精神振奋，延年益寿；正气的作品，令人心生敬畏，激人向上；清气的作品，使人心旷神怡，超然物外；雅气的作品，则给人从画意到诗意的迁想。

反之，心胸狭隘、纠结之人的作品，肯定是笔墨疏散凌乱，透出小气纠结，思绪混乱，显现衰败之气。还有那些心怀邪念、阴暗的人，其作品多笔墨纤弱，浮躁邪气，尖刻险恶，透着迎鬼上门的邪恶之气，足以影响人的健康。民间历来有种习惯，如果所挂作品有衰败凌乱、邪恶不祥之气，倒不如挂一些大红大绿、俗气土气之物，至少它无碍于人的健康。

在以笔墨为主要表现形式的文人画作品中，笔墨线条的生命状态突显它独立的审美价值。而我的创作习惯于借助具有生命状态的动物

或植物做形象参照。因为有生命状态的笔墨，就犹如春天的枝与茎，不但圆润饱满，而且坚韧有弹性，几经弯曲不易折断，如吴昌硕、齐白石、黄宾虹、贺天健、钱瘦铁、关良、张大壮、陆俨少等人的作品，线条用笔都圆浑、坚韧而有弹性。反之，就如秋天的枯枝败叶，干枯易折，即使如虚谷、张大千，他们的用笔粳而不糯，坚而不韧也未免径直而不易圆转，尤其在他们的书法作品上更是验证了这一点，所以他们两位很少有独立的书法作品。这也就是为何朱屺瞻虽极力仿效齐白石的用笔，但未免浮而不韧，尤其是干擦的用笔，更显枯菱之感。又如程十发，他以连环画的线描参与创作，与书画同源的笔墨精神不和，由是也影响了当代许多所谓的中国画家。至于那些因笔墨精神损失，而一味追求形式的各类彩墨和水墨的装饰画家，更是一种另类。

总之，好的笔墨形态不管是模块还是色块，皆如动物健壮的肌肉，饱满而富有弹性，如赵子谦、蒲华、吴昌硕、齐白石、黄宾虹、贺天健、钱瘦铁、关良、张大壮、来楚生、唐云等人，他们笔墨的色块与墨块都极尽饱满。相比之下，即使如虚谷、任伯年也未免有所不足，江寒汀、程十发则更显单薄。观照现代，许多中国画家一味地制作，用笔刷、擦、填、描，却毫无生命状态可言，他们对笔墨的认识都有先天的缺陷，实在令人遗憾。

艺术家的创作状态

　　艺术家在创作中，应该如运动员进入比赛的状态一样，充分投入。不然，在创作的过程中不可能随时生发，进而上升到一种出神入化的境界。

　　而这种良好的状态，艺术家终其一生中也是不可多得的，正像运动员在平时的生活中不可能始终保持比赛中的激情一样。所以艺术家需要从读书和修养中尽可能提升个人艺术感觉和创作热情，同时也要懂得珍惜、保护，让它在最好的时候发挥出来。

元　吴镇 渔父图卷　33×651.6cm

艺术创作

关于艺术创作，我的认识就是跟着感觉走，这个感觉是你在接触事物过程中的第一感觉。因为我们所要表现的对象不管是花、鸟、人物还是山水，都是大自然中具有生命力的造化之物。花、鸟和人的生命周期相对而言都比较短，而山水的生命周期比较长，或许是几百万年、几千万年，甚至几亿万年，总之这些都是自然界中具有生命力的灵性之物。

所谓写生，就是艺术家要善于捕捉和把握住在第一感觉中的灵性之光。宋代诗人苏东坡说过"清景一失后难摹"，也就是说艺术家要珍惜对第一感觉的把握。有时候第一感觉往往就存在于人的记忆之中，不管经过多长时间，即使周边的一切都模糊了，他的第一感觉还是存在的。这种在记忆中沉淀下来的形象，在某种意义上，和原始的第一感觉都是写生中最好的形象。

我的写生创作作品，绝大多数不在当时完成，而是后来借记忆来创作的。

胸有成竹论

　　古人云"胸有成竹",我认为这其实是讲画家日常对生活观察的积累,而不是画家创作前心中的设计稿。作为艺术家,要注重日常的积累和观察,更要有学养和气质的变化,在创作中凝神蓄气,精神饱满,大胆落笔,随时生发,将心中的形象变化注入笔墨形态之中,以求神似,而非形似。

元　王冕　墨梅图　31.9×50.9cm

淡而弥厚

在传统的中国画理论中，对笔墨有淡而弥厚的境界要求。也就是在笔墨的运用上，多层次而又轻柔、清淡，最终于层次分明中见浑厚。对于这种认识，我们可以借用现代透明的塑料薄膜来做实验，把它叠加成重叠的两层、三层、四层，从而收获透明程度不同的层次效果。所以，从传统文人画的笔墨层次叠加效果中，便可分辨出其本领之高下。但要真正达到淡而弥厚的笔墨效果，是相当有难度的。层次不多的时候尚还能把握，层次一多就会因层次不清而腻掉，或因层次过于生硬而不协调。

我对绘画与音乐的思考

在诗文、音乐和绘画这三个相关的艺术门类中，关于诗文跟绘画的关系，苏东坡曾评价唐代王维的诗和绘画作品是"诗中有画，画中有诗。"诗和音乐的结合关系，则仿佛歌曲中的词和曲。而绘画和音乐还亟需一种可以互通的形式，这是一个值得开发的艺术空间。在当下弘扬民族文化的时代要求中，如何让优秀的传统中国绘画，尤其是经典的文人画蜚声海外，是一个很迫切的问题。

基于近几年个人对中国画的研究和理论认识，发现笔墨的生命状态及与之相关的节奏和旋律，这使我萌发了对音乐的关注。我一直思考如何借助西方较为普及的音乐艺术和较为完整的音乐理论，来解读中国的绘画艺术。

这个问题很难，因为我没有作曲方面的知识，唯一可行的办法就是将自己熟悉的歌曲细细地回味，力图从音乐的听觉艺术形象中，去品味和端模出其中视觉的艺术形象。这样也便于我将视觉的艺术形象转化为听觉的艺术形象。

文人画与西方绘画

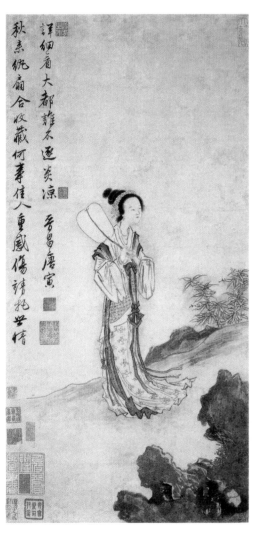

对文人画和西方绘画的比较，我更多地担忧西方绘画的前景。因为西方绘画那种建立在科学思考方式上的科学艺术形象，将会被现代社会高科技发展下的科学手段所取代。打个比方，人类可以用人工智能去实现写实，可以通过捕捉光的变化描绘对象，生成印象派作品，可以用三棱镜来表现立体主义作品。甚至连艺术家的用笔节奏和韵律，也可以被人工智能所掌握。但像文人画这种诗人的思考方式和诗的艺术形象，则属于一种相对抽象的艺术行为，不太容易被现代科学处理和替代。

明 唐寅 秋风纨扇图轴 77.1×39.3cm

书法

漫谈书法

张廷济书法作品 140×40cm

对于书画同源的解读，我的好友当代山水画家曾宓先生说得比较好，他说世界上不管哪个地区、哪个国家和民族，最早发现的原始岩画都是象形文字，但是至今只有中国的文字还保留了象形的雏形，而世界上其他国家和民族的文字大多变为字母。同样也只有中国的绘画能以线条为主要表现形式，而西方绘画绝大多数以团块面为主要表现形式。这很好地说明了中国"书画同源"的基本道理。故而我认为，中国文人画以书法法度为基础的笔墨，永远是中国画的核心竞争力。

随着中国社会历史的发展，文字与绘画顺着书画同源的轨迹变化发展着。魏晋时代作为继春秋之后在思想和文化领域最为活跃的时代，文人追求个性解放成为主流，《世说新语》中的人物故事充分说明了这一点。同样，随着这时期的经济发展，以绢为材料的丝织品成为书写文字与绘画的主要材料，极大地激发着当时的士大夫参与游戏与创作。文字和绘画的创作主体也由民间艺人转向文化人，如张芝、钟繇、陆机、卫夫人、王羲之、王献之、羊欣等人。他们从千百年来被风雨雕琢后的三代秦汉古碑"屋漏痕，锥画沙"的天然神韵中，感悟出积点成线的用笔妙趣，并以自己的审美理念，对民间流行的文字做了形象上的修饰和提升。他们注重用笔上的节奏和旋律，如书写中的转折顿挫，字与字之间的起承转合，行与行之间的左右顾盼。

并在此基础上创作了许多传世的艺术珍品，这种现象一直延续到唐代。

其中，我最喜欢钟繇的《荐关内侯季直表》《宣示表》，陆机的《平复帖》，王羲之的《姨母贴》，王献之的《鸭头丸帖》。

到了唐代，由于政府采取了以书取士的政策，更加激发了当时的士大夫和普通文人对文字的审美创作热情，出现了如虞世南、褚遂良、欧阳询、张旭、颜真卿、怀旭、柳公权等一大批人物。他们承袭了晋人书家的创作精神，注重从古碑和遗篇绝简中汲取原始的文字风骨。所以晋唐书家的书法以各自不同的风格傲然于世，为理论家孙过庭撰写《书谱》奠定了基础，也成为后人千百年来学习的楷模。

《书谱》一书对晋唐文人参与文字创作的现象和艺术成就进行了整理，在理论上提出了较为完善的文字创作法则和审美要求，以及艺术家应有的创作心态。此后，书法的概念被后人所接受和理解，也为后人学习书法提供了法则和要求。

晋唐书家将天地的文字精华与自己的文化精神交融在一起，这种文化风骨使晋唐成为中国书法历史上最灿烂的时代。其中尤以颜真卿刚毅忠烈的人品为后人所敬重，他的书法风骨一直是后人继学"二王"后的又一个学习对象。如五代的杨凝式，宋代的"苏、黄、米、蔡"，到后来清代的刘墉、钱南园、张叔未、何绍基等，无不以颜真卿的书法风骨为主体，尔后生化出自己的书风。在传承晋唐书法的过程中，除了宋代的苏东坡、黄庭坚、米芾、蔡襄四大家以外，还有欧阳询、王安石、陆游等一代文豪和诗人，他们与宋四家一样在传承晋唐书法的过程中，不但恪守书法的法度，而且以各自不同的文化精神追求书法的艺术风韵。他们之中不少人的书法作品都成为后人学习的范本，而追求风韵的帖学也成为书坛主流。

元明以后，书家的文化学养均不如前人，再加上商品经济的发展，其中不少的文化人在利益诱惑下，创作心态日益浮躁，如张瑞图、王铎、倪元路之流。他们把自己的文化创作逐渐演变为一种单纯的谋生手段，不但作品气象日益不如前代，笔墨法度上也日渐松懈，不仅没有晋唐书家的灿烂风骨，而且在追求风韵取悦于时人中，因用笔轻佻而显得浮华。当然，同时期中也有少数有识之士依然十分注重风骨，如倪瓒、金农等人。

萧蜕庵书法作品 180×35cm

到了清中期，出现了如伊秉绶、赵之谦、吴昌硕、康有为、梁启超、王国维等书家，他们鉴于帖学的浮华之风，提出了重振碑学的艺术要求。由此，在书坛上，帖学与碑学成为两大主要流派。但总体而言，此时代的精神与晋唐宋元的纯朴之风大相径庭，加上文化商品化的现象越来越严重，书家亦无风骨可言，即使追求风韵，大多也显得较为苍白。稍有可观的，近现代惟萧蜕庵、叶恭绰、钱瘦铁、来楚生、白蕉诸人而已。

20世纪八九十年代，我在朵云轩一个楹联展览上看到了林则徐、曾国藩、左宗棠、胡林翼、彭玉麟、李鸿章、潘祖荫、吴大澂、张之洞、徐世昌、吴佩孚、杨度等许多军政大员的书法作品，精神为之一振。虽不如传统书家的中规中矩，却笔力雄健，非一般书家所能比拟，这种书法风格或许是由他们非一般的民族气骨所铸成。

到了现当代，绝大多数的作品失去了孙过庭《书谱》中所谓的书法用笔：

观夫悬针垂露之异，奔雷坠石之奇；鸿飞兽骇之资，鸾舞蛇惊之态；绝岸颓峰之势，临危据槁之形。或重若崩云，或轻如蝉翼。顿之则泉注山安。纤纤乎似初月之出天涯，落落乎犹众星之列河汉。同自然之妙有，非力运之能成。信可谓智巧兼优，心手双畅，翰不虚动，下必有由。一划之间，变起伏于峰杪；一点之内，殊衄挫于毫芒。

现代书法用现代人的审美理念去寻找其发展契机是应该的，但当下那些所谓的现代书法，却显得极不严肃，有的甚至是低级趣味的胡闹，这极大地损坏了我们民族的文化形象。如今所见的当代书法家，常用笔纤弱蜷曲，作品就如我们惯常所见的大标语和大字报一样，根本谈不上法度和韵味。相较而言，我倒以为近现代上海的潘学固、谢稚柳，江苏的萧娴、高二适等人的作品气息，比林散之和启功后期的作品更显得散淡、自适。

风骨与风韵

风骨就是艺术家反映在作品中的精神状态和气质。艺术风骨不能没有，但又不能太露。在书画作品中，它远比风韵有着更为重要的审美要求。所以学习书法不在于多写而在于多看，怀素《自叙帖》中的一句话"遗篇绝简往往遇之，豁然心胸，略无凝滞"，正印证了这个道理。书法作品要更多地从传世的碑帖和遗篇绝简中，感悟自然造化的神韵。而晋唐书家作品的风骨高迈就在于此。宋元以后的书家一味地追求风韵，不重风骨，因而堕落为俗。

东晋 王羲之 姨母帖 26.4×14.1cm

　　在传世的书法作品中，我尤其关注两类，一类是如怀素在《自叙帖》里面说的"遗编绝简"；还有一类就是书家的即兴手稿，如王羲之的《兰亭集序》，王献之的《鸭头丸帖》，颜真卿的《争座位帖》《祭侄文稿》，因为这类作品气息的天真烂漫是无法模拟的。

对书法学习的认识

我所熟悉的许多前辈老师，都曾说过百画不如一看。也就是说，不管绘画还是书法，首先要取与自己气质和笔性相近而喜好的经典作品，经反复的研读后，从宏观上了解艺术家的身世背景和时代背景（气息），从微观上熟悉作品的创作背景和艺术家的心态以及笔墨传承的来龙去脉。然后通过潜心学习把自己的心态调整到接近艺术家创作时的状态，对作品进行从整体到局部的研究，由浅入深，反复研读，经过较长时间的积累和理解，真正做到了心中有数，再用临摹的手段去实践、验证。

书法作品相较绘画作品而言，它的形象更为抽象，所以我认为在学习中的一个重点就是要多揣摩晋唐时代的书法大家是如何把民间的文字形式通过各自不同的审美理念的指引，转化为各自的艺术形象；并在比较的过程中，进一步思考书法家在经典作品中所体现出来的共同的艺术规律。这种通过发掘经典书法作品的演化过程而掌握的共同规律，就是书法艺术得以成熟和为后人所奉行的基本法度。

具体来说，魏晋的书法家是通过大量的笔墨实践来完成书法艺术形象探索的。传说王羲之写字把池水都写黑了，这就是一个很具体的例子。但这是在一种特定的情况下出现的现象。因为王羲之的时代书法的法度还没形成，专业成熟的书法家群体也没有形成，都处于在原始的碑学里面探索帖学的阶段——通过书写，探索书法的结构、结体，以及如何从原始民间的书法状态演变成文化人书法的一种艺术状态。在他们探索的过程中，多一些书写实践是必然的；但是在他们之后，碑学已转化成帖学，笔墨实践之路就行不通了。

磊磊堂

了庐 磊磊堂 35×70cm

了庐 读书补气 35×64cm

了庐 得自在 40×60cm

刘：了庐老师，您对书法谈了自己极有深度的认识，那您能讲讲您个人具体的实践和认识过程吗？

了：前面所谈是我现阶段的认识，这个认识是经过一定过程的探索形成的。我在刚开始学习的时候，并不是这么认为的，我投入了很大的力气，做了多方面的探索，还有过一段幼稚可笑的经历。记得年轻的时候条件困难，我就用清水在床边的墙壁上写字。墙大约有1米高，2米宽，一次写下来大概需要20~30分钟，写到后面，前面的字干了，又好重头开始写。就这样练习了将近10年的时间，最后整面墙壁都黄了。又由于家里地方比较小，我一般都席地而坐，手腕悬空着书写练习。有时候出公差，我也会带上废纸，坐在宾馆的床上写字，写完还会把废纸带回来。

当时注重书法作品中笔力的表现，为了达到这种目的我就在空心的笔杆中插了一根铁杆，又在自己书写的手腕上悬了一个秤砣。久而久之，也成为一种习惯，直到后来对书法学习有了一个较为科学的认识，才终止了这种幼稚的行为。

可以说，我在书法学习上投入的时间，是除了读书之外比画画多了好几倍的。因为家里穷，买纸是很困难的，我只能把画画留下来的废纸拿来写字（直到如今，我如果发现了有一定面积的空白纸，还是习惯性地把它裁下来，留着以后用）。在废纸上先写淡的小的字，再写大的浓的字。一张废纸，可以写上四五次，直到两面近黑，就把它保存起来。几十年来，被我写成两面全黑的废纸，按大小叠加起来，整整装了一个麻袋，我很珍惜地将它们保存在自己的书柜上面。以往许多朋友见了都感到很奇怪，怎么一大堆废纸也如此珍惜。直到90年代搬家的时候，它们不慎被弄丢了。事后，我一直感到很惋惜，因为它是我真正的艺术作品。那被弄丢的一麻袋作品，青年学者凌利中就曾亲眼目睹过。

我对赵孟頫绘画艺术的认识

在文人画史之中，前后有两个承上启下的人物，一个是宋元之间的赵孟頫，一个是明朝末年的董其昌。赵孟頫是从院体到文人画，在创作上具有开拓性影响的一个关键人物，他相较于明代末年的董其昌，在文人画传承与发展的过程中显现出更为积极的意义。

从他传世的山水画作品中就可以看出他不同凡响的贡献。在《鹊华秋色图》中，他将山体结构不同的鹊山和华山，以不同的皴法分置于画面的两端，犹如一僧一道，两个修行者，虽取法不同，但殊途同归。他主要依靠笔墨的宁静和圆劲，使作品的气息得到统一。其中的一种皴法便是元代画家王蒙在《春山读书图》中表现和发展的解索皴。

又如《吴兴清远图》，他在画面处理上以精简单纯的空钩描绘宁静疏朗的江南和环湖的丘陵山水，突出了自己胸无尘点的心境与秋高气爽间天人合一的统一，开创了一个山水画创作中以虚为实的先例，这也是艺术家对宁静淡泊心境的一种观照。

再如《洞庭东山图》，他用相当成熟的笔墨，表现了柔美的江南风景。寥寥几笔长披麻皴冲淡而温润，画面中的东山好像刚刚被太湖水清洗过一样晶莹透明。这是后来的画史中任何笔墨冲淡的作品都未曾达到的温润境界。

赵孟頫仅是山水画创作就有如此写实的创新能力，这令当代所谓的现实主义写生画家感到羞愧，他们写生的千山万水，大多千篇一律地局限于自己习惯的表现形式之中。

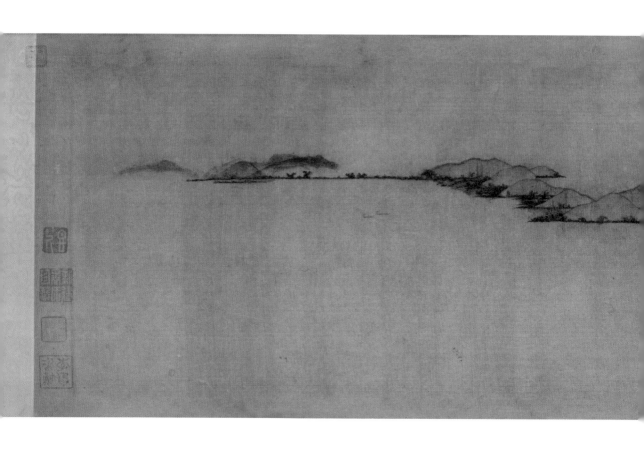

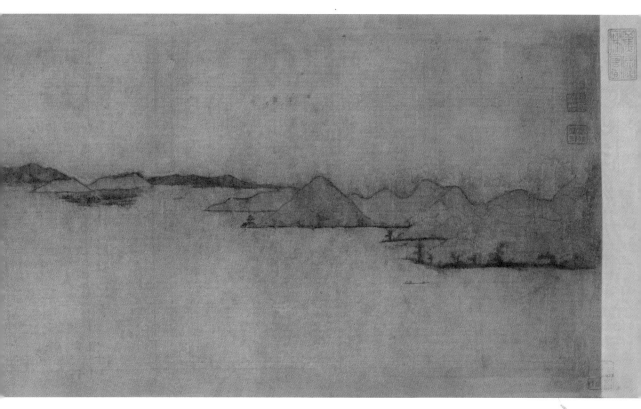

元 赵孟頫 吴兴清远图 25×77.5cm

我对黄公望《富春山居图》的认识

　　我对黄公望的《富春山居图》除了反复研读作品中的山水形象、笔墨气息和所呈现的笔墨生命状态以外，主要有感于艺术家作品中整体的笔墨协调和气息统一。这是大幅作品包括长卷在内最不易掌控的难处。因为长卷和大幅作品都不可能即兴地一气呵成，它需要数次甚至是几十次分阶段地逐步积累完成。如黄公望说，《富春山居图》是花了八年时间创作完成的，其难处就在于八年之中无论其是数次还是数十次，每次都需要调整到原始的创作状态，以求得最终天衣无缝的统一，这是极其艰难的。

　　唐代的书法理论家孙过庭在《书谱》一书中提到了艺术创作需要五合的条件，而主观和客观均达到最佳的创作状态，是多么可遇不可求的时机啊！更何况要在一个较长的时间里反复达到此境界直至作品完成。这对于一个艺术家来说是可贵且不可多见的，很多情况下是有始却无终，以致作品半途而废。所以，一些传世的写经长卷书法作品的可贵之处也正在于此。

元代的文人画

元代的画家中，除了黄公望、吴镇、倪云林、王蒙四家各有比较完整的系列作品为后人所推崇之外，我认为还有高克恭、张渥、王渊、钱选、方从义、王冕这六家。他们在艺术境界和笔墨法度上达到了各自的高度，值得后人进一步重视和研究。

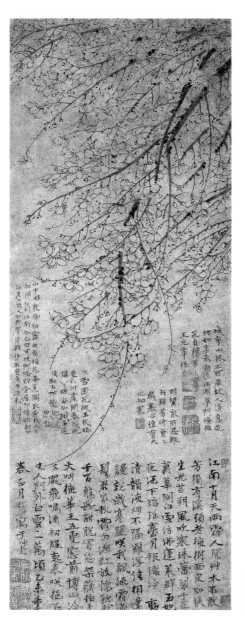

元
王冕
墨梅图 67.7×25.9cm

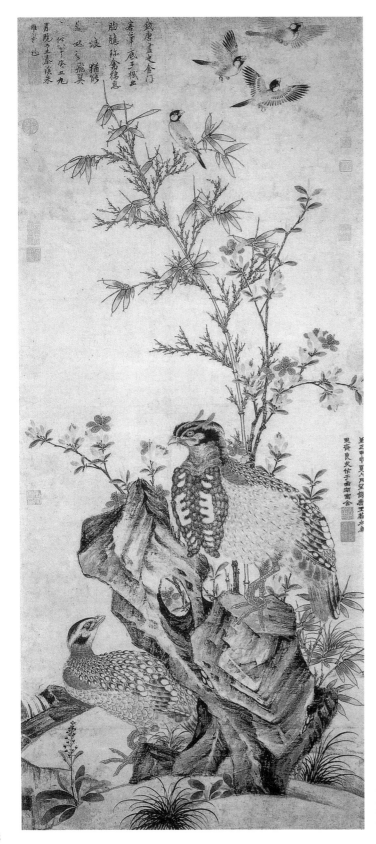

元
王渊
竹石集禽图轴
137.5×59.4cm

48

对任仁发《秋水凫鹜图轴》题名的质疑

上海博物馆收藏的任仁发的作品《秋水凫鹜图轴》，实际上是以苏东坡的"春江水暖鸭先知"为诗意题材创作的。画面的背景是江南地区跟桃花同时开放的垂丝海棠，所以作品题名应改为《春水凫鹜图》。

元
任仁发
秋水凫鹜图轴
114.3×57.2cm

沈周的《庐山高图》

　　《庐山高图》是沈周传世的代表作品，他在气格和笔墨上均仿效元代画家王蒙的《青卞隐居图》。王蒙作品中的笔墨就像是久经自然的风风雨雨打磨出的温润、含蓄。相较而言，沈周的作品虽性质上仿效王蒙，结构严谨，态度认真；但观其笔性，就似乎成了一种毛坯。

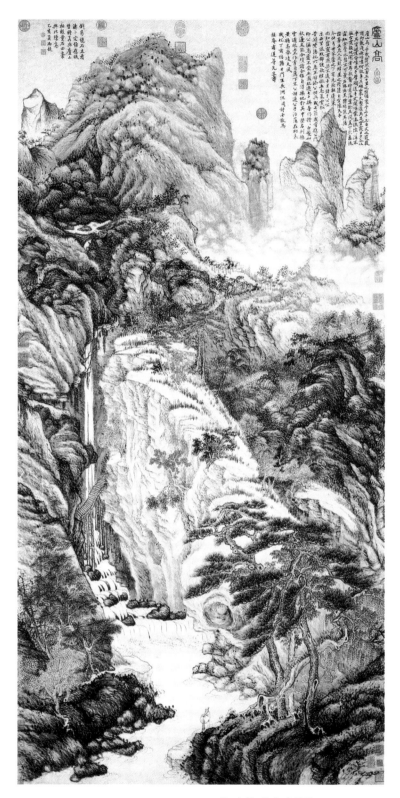

明　沈周　庐山高图轴 193.8×98.1cm

诗文点评

沈周

画开明画气格，晚年返璞归真，回归于元人气息。

祝允明

其草书是他玩世不恭的一种宣泄。

唐寅

以画得千古风流，笑神仙帝王有所不如。

文徵明

笔墨锦绣，足得子昂一半气象。

仇英

他成功了，但一定很累。

陈淳

他是将工笔花卉变化为水墨点染，犹如宫女下放到民间，但气质不变。

徐渭

他才情横溢，嬉笑怒骂皆为文章，以抑制不住的才气发泄于书画之中，开创了以书入画的水墨大写意的画风。

董其昌

个人作品集前人之大成融于一身，化阳刚为阴柔，含蓄之中又复归于一种平和的自然状态，这种大象无形的艺术形象正符合

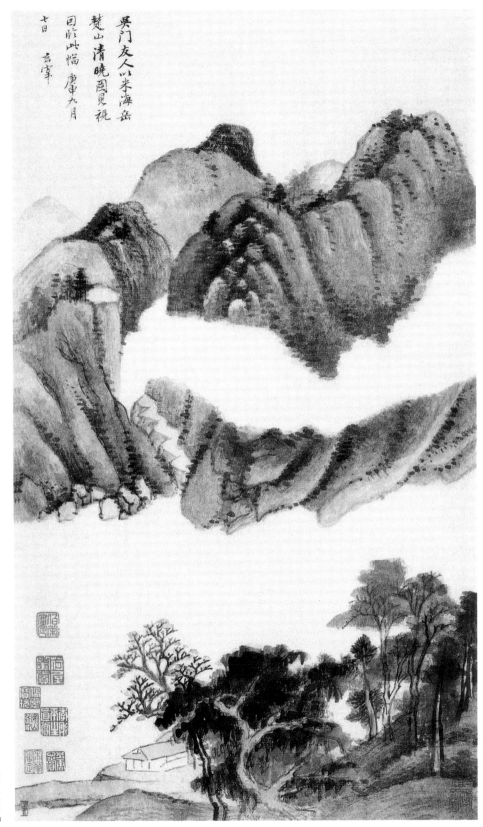

吴门友人以米海岳
楚山清晓图见视
因临此幅 庚申九月
七日 玄宰

明
董其昌
秋兴八景图
53.8×37.7cm

其作为一个艺术大儒自当恪守的中庸的社会准则。他又以积极的传承态度对前人的笔墨艺术进行了认真的梳理和反思，以启迪后人的创新。是一位承前启后、名副其实的一代宗师。

王时敏

最得董其昌笔墨意趣者。

陈洪绶

将个人情绪和压抑发泄于作品之中，如金刚怒目。

王鉴

将董其昌疏朗的笔墨意趣向内趋于严正。

傅山

他以医道入书道，矫一时流利之风。

弘仁

笔墨之峻峭，说明了其是一位人出家而笔墨未能出家的画僧。

髡残

他的笔墨是在晚年病痛的挣扎中得以成功的。

龚贤

一位最早具有团块表现意识的山水画家。

梅清

作品的清幽之趣，正是画僧心中的禅境。

八大山人

他的奇崛与孤傲，像是一位来自外星的艺术家。

王翚

将董其昌的笔墨法度向外，拓展为一种笔墨形式。

吴历

代表作《湖天春色图》将董其昌的笔墨意趣体现于写生之中，气息清新，为当时第一。

恽南田

他开创的没骨艺术形象，最完美地将黄荃的富贵和徐熙的野逸糅合在一起，自身的不幸和无奈在艺术的生命中得以化解，其气质不失为一等的富贵。

石涛

一位高举创新大旗走在红地毯上的画僧，得意之中有时未免见轻佻。

王原祁

将董其昌疏朗的笔墨向内，追求浑厚与华滋。

华嵒

翎毛写生，能闻其清脆悦耳之声，可谓前无古人，后难来者。

高凤翰

作品如关西大汉，既质朴又刚毅。

汪士慎

其心迹之画，疏朗雅致，极具诗人情怀。

金农

从书斋走向民间，开齐白石之先行，朴质无华，出家人有所不及。

郑燮

他画竹题云，疑是民间疾苦声。其慈悲之心，可胜七级浮屠。

丁敬

方寸之中，尽见儒家精神的一代宗师。

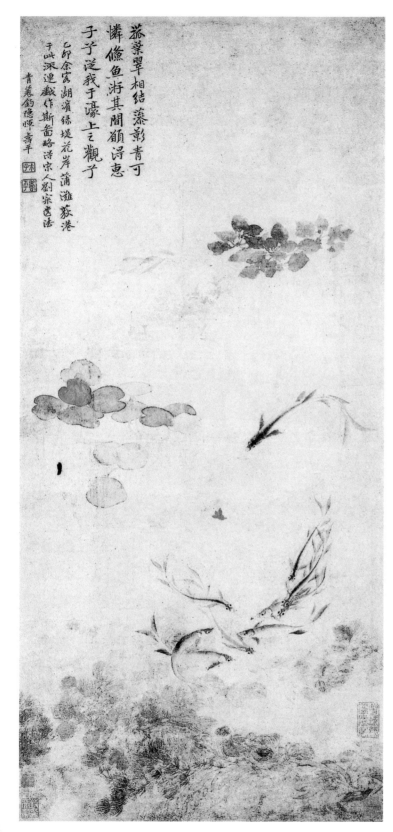

清
恽南田
落花游鱼图
65.5×30.1cm

刘墉

清书家中，得颜书遒劲之趣者。

钱澧

清书家中，得颜书宽厚之趣者。

张叔未

清书家中，得颜书散淡之意趣者。

伊秉绶

"陶冶性灵，变化气质"，悟读书之真谛，天下状元有所不及。其隶书气息古雅，为当时第一。

何绍基

清书家中，得颜书变化之趣者。

费丹旭

"杨柳岸晓风残月"之境，见于其画中。

改琦

人物画家改琦，我所见的他画金农的竹子与梅花的册页上，笔墨疏朗古拙，可见其在费小柔之上。

赵之谦

以北魏的书体入画，开吴昌硕以书入画的先河。

蒲华

以行书入画，落拓之中尽见天真，为画师所不及。

任伯年

与其说是能品中的妙手，不如说是妙品中的能手。

吴昌硕

将徐渭开创的水墨大写意提升和完善为一个流行的画派，作品以气胜。

康有为

他积极提倡碑学，其心理本质仍旧是标新立异。

萧蜕庵

其书法之内涵，得四体之精髓，气息遒劲、古雅，为他人所不及，书家中的书家。

黄宾虹

一生严于治学，最终积渐悟为顿悟，山水写生不为形迹所拘，终得心源，尽以心迹为主，为20世纪最卓越的艺术家。

齐白石

继金农之后，将传统的文人画以书斋式的创作行为植根民间，走向生活。在用笔上，不仅将正草篆隶各种书法用笔和篆刻的金石趣味巧妙地运用于写生之中，并具有超前的现代意识，构思新颖，令人耳目一新。可谓一个名副其实的新文人画开拓者。

章太炎

书法与学术均以严正问世。

李叔同

书法真正达到了老僧补衲之境界。

徐生翁

与青藤同姓不同宗，气格与金农同类。奇崛古拙，旷达超脱，其境界在陈老莲之上，为浙派的另类，后人有所不及。

沈尹默

一位民国书坛帖学的偶像。

贺天健

先生对传统山水画的笔墨法度，一生以最大的功夫打进去，笔力雄健，力可扛鼎。也力图以最大的功夫打出来，奈何最终未能在形式上得以突破，最终功亏一篑，以此为人留憾，发人深思。

吴湖帆

贵族画家的贵族艺术，气息温文尔雅，贵而不霸。

徐悲鸿

中国现代美术教育中，主张改造运动的领袖。

刘海粟

中国现代美术教育的开拓者和实践者。

钱瘦铁

以金石书法之功力融于书法，丁丑之作又见中锋运笔，四体并用，方圆结合，刚柔相间，正中有奇，奇不碍正，得书法之诀。

潘天寿

一位在现代美学教育中注重传统并知人善任的艺术教育家。

丰子恺

他以佛学的幽默见于画。

张大千

兼才气与运气于一身的大画家。

林风眠

现代美术教育的实践者，将西方印象主义绘画移植于水墨创作之中。

谢之光

先生晚年的奇思妙想，正是他通达人生，诙谐而玩世不恭的体现。

关良

他利用西方立体主义的表现艺术，巧妙地将形象化的戏剧人物用笔墨进行重塑，使人物走出舞台并比舞台上的人物形象更精彩。

来楚生

先生艺术与人生概而言之：厚道。

张大壮

早先得缘于在虚斋的滋养，不但精于鉴赏，又对笔墨法度颖悟通达，他成功地将山水画的笔墨法度娴熟运用于花卉蔬果的写生之中，开创了一个新的艺术空间。

傅抱石

他从石涛的画中走进去，从日本的画中走出来。

白蕉

作为诗人，先生书法又得二王之遗韵，奈何而不得二王之时运。

陆小曼

民国四大女画家宋美龄、陆小曼、林徽因、周錬霞，其中陆小曼以用笔见长。

周錬霞

貌胜群芳，才压须眉，温雅如玉，画如其人，乃国朝画史第一人。

陆俨少

创积墨和留白之法，表现天光云影的境界，开创了自己的艺术形象。

唐云

一位典型的名士派画家。

程十发

他以连环画的线描参与中国画的创作，代表作《边寨赶集》，以趣取胜。

黄胄

当代最出色的写生画家，代表作《毛驴》。

曾发表于 2016 年 6 月 29 日《东方早报·艺术评论》

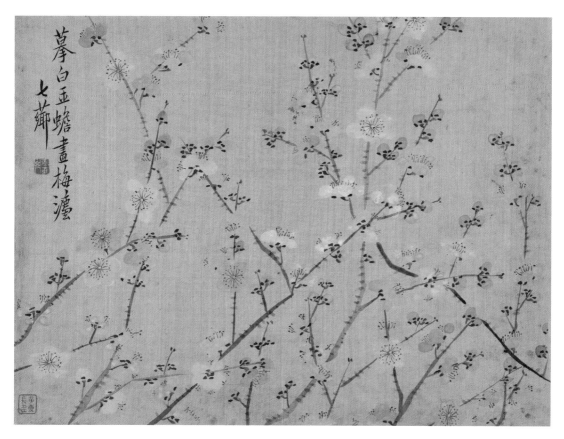

清　改琦　梅花小品　25×30cm

四王

　　清以后，山水画家大都以"四王"为楷模，并在相当长的一个时期里成为流行趋势。但实际上绝大多数的山水画家更多的还是模拟王石谷，因为王时敏、王鉴、王原祁，他们是在董其昌的笔墨基础上向内追求各自的笔墨境界，而王石谷是向外追求笔墨的形式框架。向内追求笔墨境界需要画家有相当的学养条件，而明清以后的绝大多数画家并不具备，所以他们只能更多地偏重于学习王石谷一脉的笔墨形式。包括近现代的戴熙、陆廉夫、冯超然、吴湖帆等，即使有少数一生笔墨致力于王时敏、王鉴、王原祁者，也多是皮毛形式而已，真能得其神韵者一个都没有。

四个谜

　　对于近现代一些成功画家的学习和研究，还有许多令人不解之处。比如齐白石，他的花鸟人物都可以琢磨出来源，唯有山水画难以琢磨，我一直费解他山水的写生创作背景是怎么来的？而黄宾虹确实以学养赢得成功，那他学养的哪几个方面最有影响呢？和他一样做编辑的人不少，为什么只有他能积渐悟为顿悟而成大画家呢？还有关良先生，他戏曲人物的笔墨形象完全超出了一般书法家的笔墨高度，他在笔墨运用上的书法背景是怎样的呢？另外关于张大壮先生，他的蔬果、鱼虾作品用笔简洁，色彩正确，形象生动，而没有经过素描水彩创作的他，是怎么将形象把握做到如此高度的呢？就连张充仁先生也感叹张大壮写生作品的色彩和形象比西画家还厉害，令人佩服。这其中的疑问值得我们后人进一步挖掘：不仅要思考他们作品的艺术形象，更要研究他们得以成功的学习背景。

对学习前辈画家笔墨法度的看法

对于传统笔墨法度的学习，在加以甄别的基础上借鉴近现代有成就的画家的经验是很必要的，比如山水画家贺天健、吴湖帆、张大千、张大壮、陆俨少。

贺天健在学习传统绘画的过程中，充分而深入地认识和把握了南北宗的各家笔墨法度，但在创作中由于观念上的制约，虽有意却未免太过，因而显得笔直，似有消化不良的感觉。我以为不极具聪明者，不能学。

吴湖帆对传统笔墨法度的认识，尤其对南宋一脉在笔墨法度的把握上，是一个循规蹈矩的传承者和教育者。这对初学者无疑是一个最好的榜样。我以为，不极具变化者不能学。

张大千是一个很幸运的人，由于社会和市场的因素，他对绘画中形象的要求大于对笔墨法度的和谐认识，他在笔墨法度里未免不够圆劲，缺少韵味，反映在其书法作品中，就是用笔过于径直而不能圆转自如，所以他传世的书法作品很少。我以为，不是淡泊之人，不能学。

张大壮先生由于早年在庞莱臣的虚斋，对优秀的传世作品见多识广，所以对山水画的笔墨法度有一个较为全面的认识和把握，故他晚年在花卉、鱼虾和蔬果作品的写生上得心应手，我们可以从他的写生作品中品味和梳理出其笔墨法度的变化过程，获得启发。我以为，不具心胸博大之人，不能学。

陆俨少在对笔墨法度的认识和取舍上极其聪明，善于学习与自己气质相近的王蒙的笔性，将其消化在自己天光云影的山水画写生创作中而得以成功。我以为，心态之不能平和者，不能学。

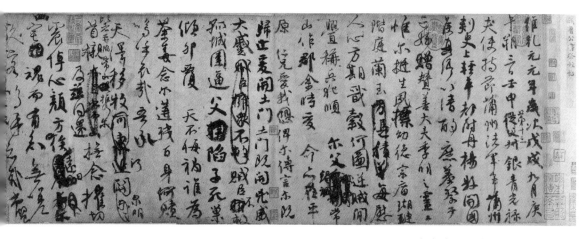

唐 颜真卿 祭侄文稿 28.2×72.3cm

张大壮的牡丹花

　　从我师从张大壮老师至今，依然感觉最难认识和把握的是他对牡丹的写生创作。虽然老师是在恽南田的没骨写生基础上生发的，但最终演化成了具有印象主义的写意，表现出阳光变化中复瓣的牡丹花从里到外各层花瓣间的明暗交错，体现了形象的个性和整体的共性。他笔触写意的过程，是由里到外先体现花卉的整体形象，又略加点、染地笔墨穿插，似有似无地使原本在一起的花瓣各自分离，让人感觉到花瓣由里到外各自形象的转折变化和相互依存，以及整体组合的最终形象。

　　但在具体的表现上，要达到先生这样娴熟的表现技巧，我始终感觉困难。20 世纪七八十年代，我曾在仿效老师写生的过程中，对一两种花的形象有过较为成熟的表现，积累了大概十几张可谓一枝独秀的折枝画稿，但始终不敢进入完整的创作过程。间隔一段时间之后，就又不能自在发挥了。所以相比较老师其他的绘画形象，我一直感觉他的牡丹是最难认识和把握的，我期待着后人予以充分重视和认识。

了庐　牡丹　68×20cm

谈傅抱石的画

　　傅抱石学石涛。石涛一生真率，在笔墨表现上力求创新，但真率之中未免有不尽人意之处。傅抱石学石涛之率气，下笔力求一气呵成，又得日本绘画制作中用水喷刷的手法，力求达到水墨淋漓的工艺效果。两人都得一时宠幸，石涛真率，傅抱石率中求真，这其中之高下，则不言而喻。

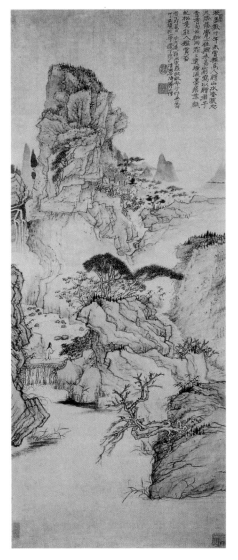

清
石涛
细雨虬松图
100.8×41.3 cm

我的竹子

在张大壮老师的指导下，我一生致力于山水画笔墨法度的学习与研究。在正式进入创作之前，我也偶尔尝试张大壮老师的蔬果、牡丹以及梅、兰、松、竹等作品的写生和创作，以为游戏。尤其对竹子，我在日常游园观察中，会将枝节分明的竹的形象有意以不拘小节的思考进行新的创作，力求将千百年来文人画常见的表现题材拓展出一个新的艺术形象。在观察的过程中，我发现竹叶欲展未放的时候，会蜷曲成一根线条，而这在历代文人画家的作品中未曾发现，它为我的创作提供了新的形象。

了庐 竹子 25×25cm

了庐 竹子 34×28cm

一问一答

刘：了老师，您是如何定义画家和艺术家的呢？

了：艺术家和画家是不同的概念，画家是在笔墨法度的基础上，以把握形象的高下优劣来评判的。优秀的画家在对法度、形象的认识、把握和传承方面都有特别优秀的能力，如近代的贺天健、吴湖帆、张大千、傅抱石等都不愧为一代大家。而一般的画家没有法度要求，更谈不上独立的精神气质。至于画工，更是没有法度要求，只追求形似而已。而艺术家就不一样，他在写生创作的过程中会给形象赋予个人新的理念，形成自己独立的艺术风格，如关良、张大壮、陆俨少等。更有齐白石、黄宾虹等从观念上进行突破的大艺术家。尤其是黄宾虹，他晚年积渐悟为顿悟，作品达到出神入化的地步，非常人所能及。

我的笔墨生涯

　　我生性散淡，从小就不喜欢自己喧嚣的生活环境，但又无奈而不能直白，故寄兴于诗。十三岁的时候，有幸受孙大雨先生的启蒙，得以熟读许多古代诗文。进而得以研习，故有诗为证：

　　　　梦游峨眉山（1960 年中秋）
　　　　胸中浮丘壑，方寸出峨眉。
　　　　梦抱青峰转，情随紫霭移。
　　　　闲吟赤壁赋，醉唱谪仙词。
　　　　月白横天市，笑堪人不知。

　　　　题画山水（1961 年 10 月 1 日）
　　　　平生信守二三笔，
　　　　一半水云一半山。
　　　　觅得春风弃田舍，
　　　　卷篷千里不思还。

　　所以，此后跟前辈学者学习诗文的过程中，在山水诗上找到了可以寄托的空间。我钟爱历史上优秀的山水诗人，如六朝谢灵运，唐代李白、王维、杜牧，宋代苏轼、陆游、辛弃疾等人，他们的山水诗文作品，引发了我对大自然的神往。在跟前辈学者学习诗文和书法的同时，经常会听到那些画家出身的前辈们感叹他们对当前中国画发展的担忧，特别是对以笔墨为主要表现形式的中国画中笔墨法度的担忧，说中国画再这样下去，笔墨要失传了。那时我对绘画还没有兴趣，但这句话却深深印在了我的脑海之中，而后躬身绘画事业时，对笔墨便有着一种特殊的关注。

　　20 世纪 60 年代的时候，上海博物馆旧址还在老北门的河南路延安

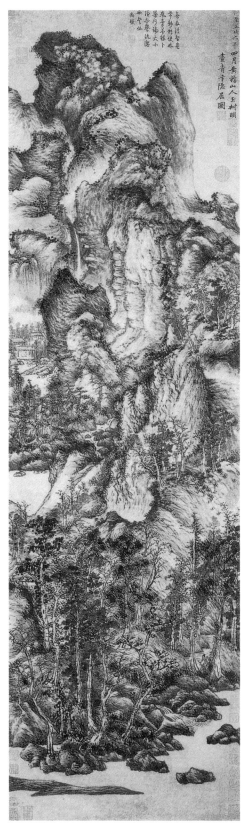

元
王蒙
青卞隐居图
140.6×42.3cm

路路口，离我居住的新北门丽水路人民路相距不到一公里，所以那时学习和工作之余，出于对笔墨的关注，我经常会买一角钱的门票去上海博物馆观看绘画馆的藏品。当时绘画馆在四楼，有两个主要的展厅紧挨在一起：一个是宋元以前的馆，一个是明清以后的馆。许多被我们认为最经典的传世名作，如唐代孙位的《高逸图卷》、董源的《夏山图卷》、赵佶的《柳鸦芦雁图》、梁恺的《八高僧图卷》、赵孟頫的《吴兴清远图卷》、吴镇的《渔夫图卷》、钱选的《浮玉山居图》、方从义的《白云深处图卷》等一些极其珍贵的作品，都随便地放在简陋的木质玻璃柜台里面。像巨然的《万壑松风图》、郭熙的《幽谷图》、赵孟頫的《洞庭东山图》、倪瓒的《渔庄秋霁图》《六君子图》、王蒙的《青卞隐居图》《春山读书图》、张渥的《雪夜访戴图轴》、王冕的《墨梅图》、王渊的《桃竹集禽图》都是赤裸裸地紧挨在一起，悬挂在墙上，只是象征性地拉了一根绳子而已。同样在明清的展厅里面，像沈周、唐寅（《秋风纨扇图轴》《春雨鸣禽图》）、董其昌（《秋兴八景图册》）、恽寿平（《落花游鱼图》及没骨的《花卉图册》）、文徵明、四王、八大山人（《鱼鸭图卷》）、石涛、金农等许多名家的传世珍品，不管是手卷、册页，还是立轴，都同样展示在简陋的玻璃柜里或者悬挂在墙上。（展出手卷和册页的柜子几乎跟一般杂货店的商品柜子没有什么两样，只是象征性地在铁皮扣上挂一把几毛钱的铁皮小锁。）

那个时候，去上海博物馆参观和学习的人真的很少，我几乎每个星期天有空就会抽时间去，待上几个小时，好多年里，我几乎很少在展厅里碰见一两个人，绝大多数的时间，两个展厅就只有我一个人。真的可以让我尽兴地饱览这些艺术珍品，累了可以在外面走廊的长凳上坐着或躺着休息一下，过会儿再回来看，那里也成为我夏天避暑的好去处。我记得在整个书画部的楼面上，两个展厅，仅仅只有一个女同志在管理，好像又是管理者又是讲解者。而且那个管理的女同志，她绝大多数时间还是待在展厅外面的走廊上。所以这种自在的展览空间，倒让我有了一个最佳的观赏机会——有时我可以贴得很近地去看。

记得有一次，我看到有一个人带了自己的绘画工具，在展柜上临摹元代画家钱选的《浮玉山居图》，因而引发了我也想去临摹的想法。

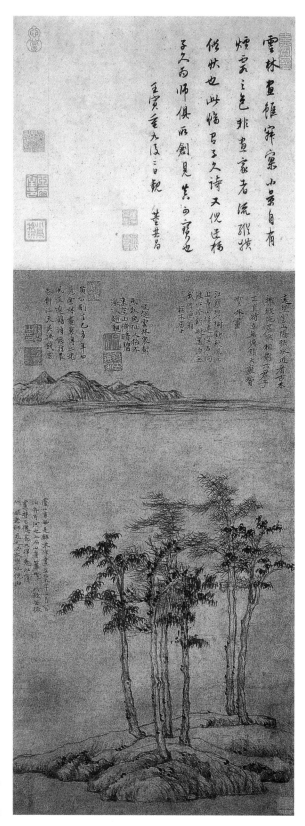

元
倪瓒
六君子图
64.3×46.6cm

后来，我也带了绘画的工具，在元代画家方从义的《白云深处图卷》的展柜上铺了一张纸，放了一方小的砚台及一杯水进行临摹。在临摹的过程中，那个管理的女同志看到了竟然没有阻止，只是和颜悦色地对我说："小心一点，不要把玻璃碰碎了而损坏展品。"现在回想起来，那个时代书画艺术对人们来说是那么的遥远，且博物馆文物的保护工作又是那么的松懈。对照现在上海博物馆对展品的严格管理和保卫制度，还是感到有点不可思议。

我带着前辈先生感叹的笔墨将要失传的话，所以在观看的过程中，尤其注意最具笔墨表现力的传世山水画名作。久而久之，在宋元和明清两个展厅作品的比较中，我就发现宋元画家作品中所表现的山的笔墨形象，犹如一个体格强健、精神突兀的山神。通体肌肉饱满，笔墨线条像肌肉中间流动的血脉和筋脉，给人很自然的感觉，就像山水诗人笔下的诗情，是那么的富有生机。而参照之下，明清展馆中的作品，即使是最有代表性的沈周和唐寅的山水作品，也好像画中的山神，穿了半透明的外衣，来到了城里，虽说面貌还在，但那种肌肉强劲、筋脉流动的笔墨精神，已隐约难见了。

至于文徵明、董其昌及四王以后的画家，以模拟宋元作品为主，他们在学习和取法宋元艺术家笔墨法度的同时，以画家的本能对前人的笔墨形式进行了具有节奏和旋律的处理，因而宋元时代"外师造化，中得心源"的艺术创作精神，逐渐被切割和夸张，形成一种形式主义的绘画现象。就当今而言，贺天健、吴湖帆和张大千就是这种绘画现象中最优秀的画家代表。

尤其是从清乾隆的"小四王"一直到到民国时期的"三吴一冯"，山水画家的创作大多都穿上了王石谷的制服。这期间虽有石涛，以"搜尽奇峰打草稿"的写生愿望，在他一些优秀的代表作品中也体现了一种突兀的气骨，但是比较宋元画家的作品，在风骨的大雅上总显得稍逊一筹，而他更多随意写生的小品则未免草率和疲态，倒不如梅清写生的小品，别有一种清幽的风骨。

传统山水画形式主义的绘画现象，一直到近现代黄宾虹和陆俨少两位画家，才从气象万千的自然现象中，各自体味和捕捉到了一种表现早晚迷离的朦胧山景和天光云影的"杜甫诗意"。

到了 1966 年"文化大革命"，上海博物馆被封闭了，好多老先生也受到了各方面的冲击，这给我与他们的交往和诗文的学习带来了困难，我只能更多地致力于对书法的学习和研究，同时收集各类传世珍品的画册和画片，有幸的是我得以廉价地买到了一批当时上海博物馆在印制过程中不合格的复制品，置于床边不断地观摩，以求进一步在作品中获得对笔墨法度的记忆和理解。

1970 年代以后，社会的政治环境稍微宽松了一点，我从熟悉的前辈老师中，选择了与自己气质较为接近的张大壮先生，作为自己的主要老师。由于气质上面的相近，张大壮老师也乐意把自己当年在庞莱臣的虚斋中传承下来的一套珂罗版《名笔集胜》送给我，这里面选的都是虚斋藏画里最经典的作品，而且其中绝大多数作品我都曾在上海博物馆里面看到过，更感到记忆犹新和亲切。听他讲述作品的概况，加深了对笔墨法度的理解。经过几年的反复琢磨和临摹，得以从感性到理性进一步地认识。

在前后的许多年里，我也曾有幸利用各种公差和假期去旅游，多次往返于长江三峡及华山、峨眉山、衡山、黄山、庐山、武夷山、雁荡山等各地许多名山大川，带着传统绘画中的山水形象，面对着真山、真水，既新鲜又陌生，却梳理不出一种自己可以去表现的办法。

到了 1975 年，我有幸兼从关良老师那边感悟到一些现代美学的理念，在新旧两种艺术理念的冲撞之下，更感觉到不知所措，无奈之下，当时在许多年里只能寄兴于张大壮老师的蔬果写生和花卉创作，其中对老师的牡丹写生研究费时最多。虽然这些作品也得到了人们的喜爱，但是相较我的山水创作愿望而言，是不得已而为之的。

到了 1980 年代以后，我带着对山水画在写生和创作过程中长期困惑的问题，利用公差重游了各地的名山大川，多次往返于大西南和长江三峡，后来又到了东北和华北各区，加深了我记忆中的印象和对诗的感觉。在崇山峻岭之中，我真正体会到王维在《终南山》一诗中所描绘的"分野中峰变，阴晴众壑殊"，这种气象万千的无穷变化和感觉。这种变化和感觉又切合了中国传统太极图中阴阳的理念。在登高跋涉的过程中，面对着扑面而来雄伟高峻的山林，我不由自主地联想起了毛主席在《十六字令三首》诗中所描绘的"惊回首，离天三尺三"和"刺

破青天锷未残"的那种犹如横空出世的雄伟气势，由此激发了我想创作以"横空出世"为主题的山水阴晴系列作品。在创作和思考的过程中，是关良老师给了我许多很重要的启示。他曾说："对于写生，第一感觉是很重要的，只要抓住你自己所需要的，其他东西可以不用管。要想面面俱到，只能是无所适从。艺术创作不能追求完整，完整是艺术创作中的大忌，太完整就成了工艺品了。"

第一印象的东西，虽然有时不能及时表达，但它会永远留存在你的记忆中，经过时间过滤后的第一印象，最容易被艺术家吸收和消化，所以更容易达到艺术家理想的艺术形象。因而我梳理出一个山水画写生创作的基本理念：山水画写生创作应以山为主，山活必有水，有水必有树。后来当我把一批以山水阴晴为主题写生创作的水墨作品给关良老师检阅的时候，他又说："你胆子可以大一点，可以把印象的东西加入自己无限的想象，甚至于在水墨作品中和我一样施以重彩，或许会更神奇。"我开始有所不解，他发现了我的犹豫，就说："你不要顾忌别人怎么看你，你更应该想到后人会怎么看你。"

通过一系列的山水创作，我对古人所谓"读万卷书行万里路""胸中自有丘壑"等理念有了进一步认识。所谓胸中的丘壑，已不再是纯客观的丘壑，而是经过自己升华后的艺术形象和诗意境界。

到了1980年代中后期，我对笔墨的认识和把握及传统中国画在理论上的缺陷，激发了我从理论核心上对文人画进行认真思考和阐述的想法，提出了"冠以国名的中国画是一种文化性大于绘画性"的见解，又从儒学、佛学、道学等思想中，提出了中国传统的人文精神和文化精神，其主流和最高境界都是化阳刚为阴柔，也就是寓阳刚与阴柔之中、含蓄之中又复归于一种平和的自然状态。它的具体表现为"沉着遒劲、圆转自如、不燥不淫、腴润如玉、起伏有序、纵横如一"。它体现在中国画的笔墨中就是下笔的几根线条要坚韧而有弹性，墨与色呈半透明感而又层次分明，复杂的笔墨关系得以和谐统一。它也体现了以笔墨为主要表现形式的中国画作品中，笔墨的生命状态和它独立的审美价值，进而又进一步提出了"文人画是诗人的思考方式和诗的艺术形象，而西方绘画更多的是科学家的思考方式和科学的艺术形象，故而文人画在艺术的感情世界里显得更纯洁和透明。文人画不但是中国古

代文明在绘画中的综合体现，而且是世界绘画史中皇冠上的明珠"。"在文人画的理论和欣赏中，梳理出一种以迁想妙得为思考方式，以聊写胸中逸气为创作心态，最终达到化阳刚为阴柔的笔墨心态的文人画的创作理念。"

在1990年代初，我又从对生活周围的观察中，写生创作了一批以"不拘小节"为主题的竹子系列。

所以在我的笔墨生涯中，山水画一直是我学习和创作的主题，意在从中获得对笔墨法度的理解，还先辈艺术家一个溯源。

对中国画理论问题的思考

　　对中国画理论进行思考，我最初没有这个想法。但早年和众多前辈先师研读诗文、书法时，经常听到他们对当时的中国画发出感慨，即现代美术教育在传承中国画时存在认识上的偏见和失误，令人失望。他们认为这样下去，以笔墨为主要表现形式的中国画将面临失传的危险。由此，我萌发了关注中国画笔墨的想法。我下决心以最大的努力对传统优秀的笔墨法度进行学习把握，力求继承和发扬光大，以慰藉前辈先师。

　　1980 年代以后，社会上出现了一批由美院培养的专业中国画理论家，我开始关注他们文章，在写生创作之余经常阅读其作品。他们在宏观把控和认识美术史及当代美术现象上，是有优势的，于是我怀抱尊重进行研究。但久而久之，我发现每每涉及对当代和历史上的许多画家及其作品进行解读和点评时，他们就只是一味地以专业术语去牵强表述，根本没有触及问题的本质，所谓隔靴搔痒而已。而朋友间的应酬文章更是令人啼笑皆非，他们推荐的当代画家，相对一流的也成了二流，三流的成了二流，由于全是假话，而无从分辨高下优劣，更有故弄玄虚和奇谈怪论以欺世盗名的现象。这些更促使我认真投入对理论的思考，力求在感性认识的基础上进行新的思考和突破。

　　1989 年 1 月，我在中国画理论专刊《朵云》杂志上提出："文人画是中国古代文明在绘画上的综合体现。"自此以后，我自觉而深入地思考传统的中国画理论，特别是 1990 年代之后，我深感民族绘画被当时引进的西方绘画强势压迫，于是在愤愤不平中不断思考并发现了一个问题：在历史发展过程中，许多优秀的文人画家不屑于通过思考

将自己创作上的成功经验上升为理论，最多也不过是在作品题跋上略表感觉而已。这给中国画尤其是文人画的学习和教育带来了认识和把握上的困难，那种只能靠"心领神会"的教学，极大限制了后人对传统中国画和文人画的认识与理解。而同西方相对系统的艺术理论比较，我们这方面显得大为不足，这也从感情上激发了我思考传统中国画理论的历史使命感和社会责任感。

1990 年代以后，在大文化的背景下，我进一步提出了"中国传统的文人精神和文化精神，无论是儒家的'温、良、恭、俭、让'，还是道家的'柔弱胜刚强'，佛家的'忍'，其主流和最高境界都是'化阳刚为阴柔'。""化阳刚为阴柔"的具体表现就是"沉着遒劲、圆转自如、不燥不淫、腴润如玉、起伏有序、纵横如一"。也就是寓阳刚于阴柔之中，含蓄之中又复归于一种平和的自然状态。它体现在中国画的笔墨之中，即下笔的几根线条要坚韧而有弹性，墨与色呈半透明感而又层次分明，复杂的笔墨和结构从对立中和谐统一。充分体现笔墨的生命状态和独立的审美价值。接着我又从文人画的创作理念上，提出了三个核心理论，即"迁想妙得"为思考方式，"聊写胸中逸气"为创作心态，"化阳刚为阴柔"为笔墨心态。最近，我更在中西绘画的比较中，提出了"文人画是诗人的思考方式，诗的艺术形象，而西方绘画绝大多数是科学家的思考方式和科学的艺术形象，所以我认为文人画不但是中国古代文明在绘画中的综合体现，而且也是世界绘画史中皇冠上的明珠"。

一问一答

刘：了老师，您是传统私承教育出身的艺术家，那么您对现代的美术教育有什么看法？

了：在百废待兴的新中国，文化艺术教育事业以普及为主要目的，以提升国民的文化素养，服务社会。无论如何，解放以后的美术及文化艺术教育普及的大方向还是对的，也培养了一大批服务社会的美术工作者。几十年以来，我们国民对绘画作品的审美觉悟和认识也确确实实得到了提升，它在满足人们的精神文化需求方面起到了不可估量的作用。同时，各类绘画也空前发展，水墨绘画亦如此，在此意义上它还是成功的。

从另一方面来说，学院出身的中国画家，大都一进社会便自暴自弃，即使有少数优秀者，如今也黔驴技穷，陷入创作的困境中，其间有个别的即使当时鼓动了各种社会力量，进行炒作，结果只是猖狂一时，彻底地暴露，反而彻底地被淘汰。至今被市场不屑一顾，留给人们的只是嗤之以鼻的笑料，究其原因就是底气不足。

刘：您对其中中国画的教育又是怎么看的呢？

了：在文化性大于绘画性的传统中国画中，尤其是其中的文人画，更强调的是体现艺术家自身对客观世界的感觉，所以，在中国画的教育中就更应该加强文化学科优先的教育理念。它属于少数人自身的艺术理念和行为，我们不能寄希望于大一统的美术教育来满足少数人的个性要求。艺术教育主要是培养感情，提升感觉，而最有效的提升是读书，通过不断扩大知识面，让感觉的感应点变多，进而更容易触类旁通。因为感觉也是一种生命现象，补充和激发着自己强大的生命力。我曾言"读书补气，胜如人参、黄芪"。故艺术家的生命状态越健康饱满，他在表现艺术形象时所弥漫的气场，也就是气息和气氛，也会越生动，易于感动人。清代书家和文人伊秉绶说过，读书的目的是"陶冶性灵，变换气质"，气质的提升和变化，不但是文人画在教学上得以传承的基础，而且是促使艺术家的观念

变化，以及在艺术创作中取得突破和超越的关键。所以学习中国画尤其是文人画，读书是至关重要的。为此我曾给我的朋友——当时任中央美院院长的潘公凯先生写过一封信，建议他在教育中，特别是对中国画学生的教育中加强对文化的学习。

刘：您对现在的美术教育在生源问题上又有什么自己的看法？

了：在现在的美术教育体系中，我认为包括美术在内的一些艺术门类，本该面向于有感性思维特长的学生，但却因市场经济和艺术市场效益的影响，吸引了大批以理性思维见长的生源。他们在被录取后的学习和创作中，主要的表现手段就是模拟与设计制作美术作品。这种工艺制作现象尤其反映在中国画的创作中，让人担忧。

传统中国画尤其是文人画作品，以笔墨为主要表现形式。鉴于书画同源，我以为笔墨永远是中国画家的核心竞争力。所以就中国画尤其是文人画的创作来说，对于书法的学习和把握是至关重要的。但令人失望的是，后来的绝大多数学者在这一方面都严重底气不足，极大制约着他们笔墨的表现能力，画面的笔墨纤弱、疲软，作品气息呈现女性化的倾向，甚有显现出被扭曲的病态。我认为中国绘画包括文人画，在表现形式上也应有与时俱进的要求，因为作为农耕时代产物的文人画，现已失去了它赖以生存的背景。快节奏的现代化社会，促成了人们不同以往的审美要求。面对西方绘画形式日新月异的变化，我们应该有所觉悟，以积极的态度尝试与个人创作理念和表现手段相吻合的新形式，提升创作的表现力，为文人画的传承和发展做点贡献。

因此除了提升学生的文化教育理念以外，同时也必须提升对书法的学习和研究，以提升学生的表现力。

刘：您认为传统的私承教育在这方面又有什么可取之处呢？

了：传统的私承教育主要讲求的是师生二人气质上的相近，以便于相互沟通和理解，私承教育又特别强调对学生学养上的要求，从艺术是艺术家表现感情的自我行为这点上来看，大一统的技能型教育就显得不相适应了。我们不能寄希望于现在的美术学院培养出学养资深又个性化的艺术家，像齐白石和黄宾虹，都是靠自己终身的学养修炼在社会的竞争中拼杀出来的大艺术家。相对而言，我认为真正的艺术教育，应该是个性化的教育。因此传统的私承教育在这方面就有许多可取之处。

刘：这样看来，传统的私承教育有一定的实施难度？

了：确实，求得师生气质上的相近是很难得的。历史上的许多高人，

如姜子牙、张良、诸葛亮、刘伯温等，他们最终都未找到一个与自己气质相近可以传承的学生。同样在中国绘画史中，许多卓越的文人画艺术家，如董源、范宽、巨然、赵孟頫、黄公望、倪瓒、吴镇、王蒙、沈周、八大山人、石涛、徐渭、金农及近代的齐白石、黄宾虹等，也都没有可以亲授、可以青出于蓝而胜于蓝的优秀学生。同样，要求得与自己气质相近的老师也是极不容易的。但传统的私承教育是讲究因材施教的理念的。在个性化的艺术门类中，我也倾向于因材施教的教育理念。

刘：了庐老师，您在因材施教的问题上有哪些生动的例子能与我们分享吗？

了：综观历史，我以为在因材施教上，战国时代的鬼谷子，可谓践行最成功的一个，他门下的孙膑、庞涓、苏秦、张仪、李斯、韩非等人，都有各自不同的成就，以法家、纵横家、军事家成名成就于世，他相较孔子的3000弟子，72个大弟子，更显得成就突出。所以在艺术教育上，作为个人行为的表现形式更应该取法于鬼谷子，师生之间求得气质上的接近，这是可遇而不可求的，但是后者也可以通过读书学习变化气质，最终亦求得气质上的接近，这是得以传承的至关重要点。

刘：了庐老师您在传统私承教育中又有哪些具体的感悟？

了：我是在私承教育的影响下成长的。在传统私承的书画教育中，老师不可能像现在的美术教育一样，有系统、完整的理论思考和理论讲述。记忆中，我都是在和老师的日常接触中，根据他们对于人生和生活经验的谈话，间接品味到与艺术和笔墨有关的道理，从而触类旁通。如我从张大壮先生的日常生活及其个性的生活方式和饮食习惯中，启悟到许多与画理相通的道理。先生出生于官宦人家，晚年虽落魄穷困，但是某些生活习惯上依然相当挑剔。如他吃西瓜和其他水果，只是把里面的汁水吸干，把皮和肉都当成渣吐掉。这让我联想起学习中的取其精华去其糟粕，以及主题化的创作要求。还从他吃鱼的习惯中，看出他在艺术审美上的细致入微。他告诉我不管是什么鱼，一律都是清蒸，只放一些去腥味的酒和少量的盐，从不加其他调料，只有这样才能品味出各类鱼的不同鲜味。最讨厌那些口味浓重的红烧鱼，不管鱼肉好坏，全都成了酱油味。以前老先生说"下笔要笔笔见笔"，这是对一位艺术家笔墨法度和形象把握能力的检验。这个道理我就是从张大壮吃鱼的事情中加深认识的。从中我也认识到笔墨法度往往呈现着各家各派不同的文化气息。

我对所谓改造中国画和当下
弘扬民族文化的看法

　　刚解放的时候，就有人提出来要改造中国画，到了 1980 年代，又有一股思潮说中国画要与世界接轨，之后的三十年里，中国画在创作和审美上引起了极大的混乱，一种没有主流的多元，导致中国画以笔墨为主要表现形式的文化审美价值在当今变得极其虚弱，取而代之的是作品制作和模拟泛滥成风。

　　中国画和其他民族艺术一样，是国家和民族的文化形象。这和国家主权一样，毋庸置疑。

　　我们文化人的责任就是弘扬民族文化，它关系到中华民族的百年复兴。这简单地说就是四个字——继承、发扬。继承就是取其精华，继承是手段不是目的。发扬就是在继承的基础上有所发展和突破。文化艺术和任何事物一样，发展总是硬道理，没有发展我们就愧于先祖，愧于子孙，也愧于这个伟大复兴的时代。

竞争出人才

在当前的市场经济大背景下，优胜劣汰是竞争的必然结果，尤其是我们的社会人口众多，各行各业的竞争都相当激烈和残酷，文化艺术也不例外。

就中国画坛而言，现在的艺术已经从少数人的高雅、垄断，发展成为绝大多数人追求奢侈的一种文化生活。尤其是近几十年以来，各级地方的美术院校，不断地扩大招生，培养了数千万计的绘画人才。加上上述所言，大一统的教育背景，技能型的学生如工厂流水线生产的产品一样泛滥，导致在后来的社会生存和发展中，由于竞争的异常激烈和残酷，绝大多数人最终将被淘汰，成功的概率微乎其微。实际上每一个时代，成功的也只是少数。在绘画史上，每一个时代记载的只是少数代表各个流派的精英艺术家，如体育比赛中人们关注的只是各个项目的冠亚军一样。当然，客观社会竞争的激烈与残酷也可以造就和打磨一个人。但凡成功的人都是从激烈和残酷的竞争中，凭着真才实学从底下一层层拼杀上来的。我常言：竞争就好比打擂台，不管你是龙子龙孙还是光着屁股，有本事的就可以"岳飞枪挑小梁王"。

关于读书

在"煮酒论英雄"一回中，曹操对刘备说："夫英雄者，胸有大志，腹有良谋，有包藏宇宙之机，吞吐天地之志者也。"也就是说英雄要有最大的社会责任感和使命感。

同时，诸葛亮在《诫子书》一文中说"非学无以广才，非志无以成学"，也就是说只有读书才能不断地变化自己的气质，以求立志和成才。一个有成就的人必须保持一种谦虚谨慎的态度，俗话说"谦虚使人进步，骄傲使人落后"。要在学习中找到自己发展中的不足，不断更新自己的目标。作为一个艺术家，力求超越时间和空间而有所突破。总而言之，真正聪明的人，就是不断学习的人。

另外，任何事业，不可能是一蹴而就，会有许多曲折和困难，需要勇气和毅力，我们需要在学习和读书中以先贤为榜样激励自己。诚如苏东坡在《留候论》一书中所说，"忍小忿而就大谋"，夫天下成大事者在能忍与不能忍之间。尤其在当今物欲横流的时代，面对各种利益的诱惑，更需要借读书来保持一种淡泊宁静的平常心，借读书增长浩然之气。

个人读书经验

我认为文人画的传承和教育中最关键的是读书问题，离开了这点谈传承、教育、发扬光大是很难的。

绘画属于艺术范畴，它对美是有要求的。那么对美的认识和理解从哪里来？我认为唯有读书这个途径。因为人们对美的理解是有高下雅俗之分的，只有通过读书不断加深理解，对美的认识才能有一个逐步提高的过程，而这个过程是永无止境的。

具体而言，读书不应局限于绘画本身的专业书，而应多读各种各样的书。不同学科的书对美的理解是不一样的，有不一样的深刻内涵，不同的思考方式，不同的深度和广度。只有在多读书的基础上，从不同的角度对美进行认识，这才有可能触类旁通，才有可能对文人画有深刻的认识，使其得以传承。在我个人的阅读经验里面，这一辈子阅读次数最多的三本书是《三国演义》《毛泽东选集》和《资治通鉴》。

其中《毛泽东选集》我比较关注的是《中国的红色政权为什么存在》《中国革命战争的战略问题》《论持久战》这几篇文章，它们教会我们怎么样在各种复杂的社会背景中找到自己生存与发展的空间。

关于学习《毛泽东选集》，我这还有个小故事要分享。2004年的时候，凌利中介绍了徐建融的老乡的一个朋友给我认识。他很有才情，琴棋书画、吹拉弹唱都不错，所以也很自负。但自从见了我的作品、和我认识以后，对我就很崇拜。几乎每个星期都来找我，时间一长，就发现他在学习的过程中，对社会、人生的认识有许多局限。我就建议他读一读《毛泽东选集》。

我一直认为天下之成大事者，需学才气与英雄气兼得，有学才气

没有英雄气那是书呆子，有英雄气没有学才气只能是个草包。所以鉴于他的情况，我倒是真心希望他通过对《毛泽东选集》的学习，提升自己对于社会的认识，以求得更大的进步。但是事隔几年我与他重见的时候，我发现他还是和以前一样。我才真正地感觉到他没有理解我的苦心，倒可能以为我在跟他开玩笑。

当代画家要有自知之明

　　客观而言，现在政府出于对文化和艺术的尊重，给文化人和艺术家提供了优越的生活条件和创作环境，使得寄生在优越体制下的文化人和艺术家没有了生存和竞争压力，反而从精神上滋养了他们的惰性，也形成了备受争议的社会问题，这确实值得我们反思。

　　我常听前辈先生说，我们画画和唱戏一样，都是江湖上讨生活的一门手艺。解放以后，政府与社会尊重我们，把我们当作是搞艺术的，称我们为艺术家，可谓是够幸运的了。如果有些人再不知足，自称大师，这就是所谓的"骨头轻"了。

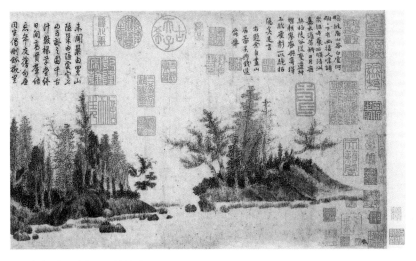

元　钱选 浮玉山居图（局部）　29.6×98.7cm

音乐与绘画

　　我一生喜爱音乐与戏曲，对于中国传统人文精神和文化精神的主流的思考，以及对其最高境界的思考，都得益于许多从事音乐和戏曲的优秀表演艺术家。他们的艺术表现佐证了我对绘画作品笔墨形象的相应启悟，如女中音歌唱家关牧村，越剧表演艺术家方亚芬、陆锦花、金彩凤、毕春芳，评弹表演艺术家朱雪琴、蒋月泉，歌唱家马月涛、朱明瑛、胡松华、郭颂、吕文科、蒋大为等。从他们圆润、柔美，又各具特色的唱腔中，我找到了与笔墨相似的艺术感觉。后来我又从西方声乐那种坚韧而有弹性的美声发音中，悟到了与中国传统文化艺术相似的表现感觉。这更进一步地印证了我所提出的"沉着遒劲、圆转自如、不燥不淫、腴润如玉、起伏有序、纵横如一"这24个字的理论。

书画鉴定一定要把握住
笔墨心态这个脉象

书画鉴定有三种类型，第一种绝大多数是有着密切关系的优秀文人画家和大收藏家，他们依赖自己的创作实践经验和收藏过程中的见多识广，从作品的时代气息和笔墨的生命状态中，分辨出各自不同的笔墨心态，一目了然地把握和判断作品的真伪高下，满足自己的赏玩。如明末董其昌与天籁阁主人项子京，及清末民初的收藏家过云楼主人顾麟士，虚斋主人庞莱臣，梅景书屋主人吴湖帆，及其周围朋友陆廉夫、张大壮等人。

第二种是在上述大收藏家和鉴定家的影响下，造就的一批以鉴代考的学者和收藏家。他们一生致力和游戏于书画收藏及鉴赏，以个人的实践经验对作品的气息和笔墨有所领悟，对作品的高下真伪基本做到心中有数。为了进一步验证自己的鉴赏能力，通常会认真参考、考据各种史料和资料，以求得进一步长进。如张葱玉、沈剑知、徐邦达等人。

第三种为当今绝大多数专业的文物工作者。他们有得天独厚的条件得以观赏丰富的书画藏品，但由于缺乏对笔墨创作实践的感性认识，不能通过艺术家具体的笔墨节奏和旋律分辨出艺术家个性化的笔墨生命状态及其笔墨气息。所以他们大多依赖于作品的史料、题白、印章、材料等各种资料进行研究和分析，经过反复考证和比较对作品提出个人意见，以求得同道的共识。

鉴于各大博物馆专业人员书画鉴定的现状，我曾对上海和北京等地博物馆的朋友说过，如果书画鉴定过度依赖于资料的旁证，那势必会被以后的高科技所取代。假设把世界上所有传世的书画作品用当今

在医学上所采用的 CT 和核磁共振进行指纹扫描，那么，不管是画家、收藏家、裱画师还是其他各类人的指纹，都可按年代先后顺序进行分辨和归类并输入指纹库之中，这无疑将是最具科学性的鉴定依据。

故而当下书画真伪鉴定也应该参照中西医结合的治疗方法，先用中医望、闻、问、切的理念，把握住笔墨心态这个脉象，对书画作品中笔墨的生命状态和由此呈现出的作品气息，进行基本分辨和认识，然后再参照各种资料以佐证，犹如先对病人进行有关检查，最终诊断出结果一样。

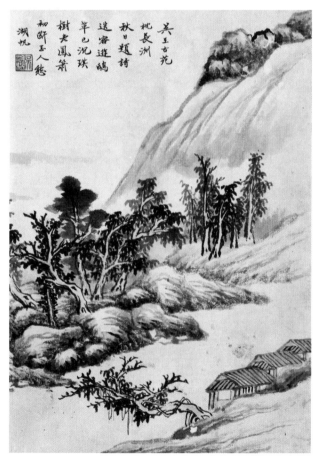

吴湖帆　山水小品　25×20cm

书画的收藏与投资

书画收藏的高下雅俗，实际上涉及收藏家和企业形象的高下雅俗，更象征着藏家的身份和家族背景，因而历来就有收藏名家字画的一种风气。一些有身份的收藏家，他们的后人在一般的情况下都不会轻易地卖掉家传的收藏，即使到了穷困潦倒的时候，也只是出售一些不太重要的藏品以求维持生计，这是因为藏品是他们祖辈身份的象征。比如 1995 年，我在组织举办新文人画展时，和方增先等各地许多画家到了一个当时名叫华夏文化旅游开发区的赞助单位去，当时他们客厅里悬挂着一张清末赵之谦的花卉小品，引起了一批画家的关注，其中南京的画家江宏伟还幽默地说，这比人民大会堂的还要好。可谓竹篱茅舍之中，悬着名家字画，令人肃然起敬。相反，豪宅中如果没有名家字画的点缀，就有被人看轻的可能，被人们认为是没有底蕴的暴发户或土豪。可想而知，收藏艺术作品的高下雅俗对显示收藏家形象的高下雅俗是何等重要。

书画收藏除了讲究名家以外，还注重作品的品位——大气、正气、清气、雅气。大气的作品令人精神振奋，延年益寿；正气的作品，令人有敬畏之心，积极向上；清气的作品，令人心旷神怡，超然物外；雅气的作品，让人有种从画意到诗意的联想。在传统的书画收藏家的理念中，收藏的作品宜小不宜大，它的目的是使空间显得宽敞；相反，过大的作品，令人感到生活空间的压抑。小的作品，只要做到法度之内笔墨雄健，同样可以以小见大。

具体来说，收藏有三种意义，一是为了审美上的需求，二是为了艺术上的学习，三是为了利益投资。赏玩和学习都是因人而异的，而

当下最受关注的投资行为可以说是一门学问。

书画投资一定要注意对名家的确证和综合考量。真正的一代名家，不论在创作上还是在理论上，都对前人优秀的笔墨法度有所认识和把握，并有所突破和贡献，表现在理论上，所谓"实践出真知"，真正的理论家也一定要在自己感性认识的基础上提出自己的真知灼见，能为人所折服，而不是故弄玄虚。他们在绘画史上是不多见的，如董其昌就是一个为史公认的代表人物。

纵观中国绘画史，从乾隆时的金农之后，经嘉庆、道光、咸丰，一直到同治末年赵之谦的出现，四朝一百多年间，几乎没有一个卓有成就的艺术家为后世所瞩目。

以近现代来说，如吴昌硕、齐白石、黄宾虹等，他们的作品在当今艺术市场中不断地被人刷新拍卖纪录。而稍逊一筹的，如关良、张大壮、陆俨少，他们的作品在创作上有各自另类的贡献，我认为以后会有一定的上升空间。这是因为艺术的生命在于发展，如果对传统没有充分的认识和把握，那就对不起历史。同样，作品没有创新也对不起时代。这两类也都不是真正意义上的艺术家，只能算是画家，因为真正的艺术家要有对历史负责的社会责任感和时代的使命感。

那些以传承为主的一批画家，如顾若波、吴秋农、陆廉夫、倪墨耕、顾麟士、冯超然、郑午昌等，这些画家在当时的艺术市场中都是被追捧到红极一时的，到如今相隔一百年了，他们的作品在当今的艺术市场上，仍不见有上升的空间。平心而论，他们这些画家，在山水、花鸟、人物的创作上，比当今许多一味学习传承的画家不知要高出多少倍。就是因为没有创新和发展而不被后人认可。相对而言，与其同类的大画家吴湖帆则要幸运得多，他出生在贵族门庭，富于收藏，善于鉴定，在当代的书画鉴定上具有重大影响，这成了他艺术作品之外重要的附加值。还有如大画家张大千，他诸多特殊的艺术生涯，也成了他作品之外极大的附加值。因而他们两人也都成为当今艺术市场上为人追捧的对象。

至于当时其他数不胜数的所谓一代名家，如今都在大浪淘沙中被历史淘汰了，而他们曾经成千上万的作品也已被后人处理的没有踪影。所以，历史就是这么残酷。这充分说明艺术家，不但要求在创作中有

所突破和贡献，而且在学养上更要有丰富多彩的呈现，包括诗文、书法和篆刻等方面，如钱瘦铁、来楚生、白蕉、周鍊霞等人，比起朱屺瞻、江寒汀、程十发等那些单一苍白的画家来，他们升值的空间和潜力就大得多。

前面提到艺术家的附加值贡献越大，这对收藏者而言，他们利益的上升空间就越大，这对收藏者来说是极其重要的一门学问。绘画史上有很多类似的现象，最典型的如唐伯虎一生的风流韵事，在民间的传说，极大引起了人们对他的普遍关注，这种巨大的社会附加值，超越了绘画史中任何一个画家。还有如郑板桥，他清廉、爱民的传世形象也成了他艺术作品的社会附加值，相比在艺术成就上高出其许多的金农和汪士慎，他是得了不少便宜。

这是两个在绘画史中最典型的例子。他们特殊的人生经历和社会影响已经成为文化史的一部分，但这是历史的一种偶然现象，它不应该成为人们普遍追求的偶像。所以在艺术品的投资上，我们还是必须从作品的艺术本身到画家的学养背景，做一个全面的认识和研究，这样才能在艺术品的投资上，化被动为主动。

在当下的市场经济中，对于书画的收藏与投资，最要警惕的是那些利用社会力量和个人操作而设的虚假陷阱。优秀艺术家的作品和创作极具文化内涵和意义，需要有一个较长的认识过程，不像那些取悦于大众的商品化和工艺化作品可以一目了然。尤其在过去文人相轻的社会，许多有杰出成就的文化人如齐白石、黄宾虹、关良，他们生前相较同辈而言是备受冷落的，只到了后世才被人逐渐认识和重视。齐白石是到解放以后，在中央领导同志特别的礼遇和关心下才引起人们的注意。黄宾虹先生生前曾说，他的作品至少要50年以后才会有人理解，也确实到了21世纪人们才开始认识到他作品出神入化的艺术境界。所以，我认为21世纪可能就是黄宾虹的世纪。至于关良先生也一直到他身后30年的今天，才开始引起越来越多人的注意。相反，他们同时代那些当时飞黄腾达的画家们，现在已逐渐被人们遗忘和淘汰。难怪当年关良先生对我说："大胆地画，你不要顾忌别人怎么看你，你更应该想到后人会怎么看你。"

五

交住

与老先生的交往

20 世纪六七十年代的社会政治空气很不正常，所以我与许多老先生的交往和接触是现在的人很难想象的。他们中许多由于家庭出生背景和经历比较复杂，所以处世和言论都胆小谨慎，这尤其体现在他们书画作品的题跋和其书信中。有些老先生的题款和称呼都极其谨慎和隐蔽，甚至需要颠倒身份，错写、错记，对关系接近的亲友和弟子一般都不愿直接表明关系，而以同志和同学相称呼，隐晦到似不相识。相反对那些偶尔往来、明白无碍的人则显得格外亲切，称其为仁兄、贤弟、好友等。他们大多直呼其名，回避字号，以免给自己和别人带来不必要的麻烦。这种现象为后人研究艺术家的史料带来了许多不必要的误会和曲解。

在"文化大革命"期间，我处理掉了许多与他们诗文往来的书信。再加上那一时期传统的中国画家不可能像现在的院校老师一样有系统的理论准备，我们只能在关心与照顾老先生生活的同时，从家常交谈中去思索和分辨与笔墨法度和气息有关的东西。

所以在那种不正常的年代里，前辈先生留下的理论文字确实很少，比起明清画家在自己作品上的题跋更显苍白。这也给我们后人研究他们的艺术思想增加了很多困难。

若瓢

画圣若瓢（1902—1976），原名林永春，别名昔凡，僧中之另类者也，他礼佛而不咏经，也不会咏经。他一生参悟于笔墨与书画之中，又以兰竹最为得意，书法学米芾，温雅而有法度。他性善，又不被戒律所拘，喜好荤腥之物。

他以结交文人墨客为乐，早年曾为杭州净慈寺的知客，与唐云相识。后来又移居上海吉祥寺，与惜悟、亦慧二僧在一起。唐云先生到上海并在画坛得以生存，都赖其鼎力相助。此外，他也结交了吴湖帆、钱瘦铁、谢之光、来楚生、张大壮、江寒汀、白蕉、周鍊霞、陆俨少等大家。

我是1959年与师父相识的。那是夏天的一个晚上，师父去沉香阁拜访好友惠参和尚后，归家途中游经九曲桥，见到我在湖边的大柳树下读诗。他好奇地来与我聊谈，由此相识，并告以住址，邀我去玩。后来那里就成了我的常去之地。师父也常邀我陪他去拜访其好友，在串门的过程中，我得以拜识了许多书家和画家。我还从吉祥寺亦慧和惜悟那边借阅了一本颇有感触的书《看破世界》，它以佛教色空论的观念，收录了许多关于人生无常的格言和故事。再后来，我在那里拜识了巨赞法师、持松法师、丰子恺等前辈先贤，也就是在那个时候皈依了巨赞法师。

师父一生心地善良，对后辈尤为关心，晚年可谓童子应门，不亦乐乎。1976年，因患胆囊炎，食鳖而亡。师父去世以后，唐云先生曾写诗悼念，为此我也步其韵，同年四月作诗一首悼念画圣：

悼若瓢和尚（步唐云韵）

似友似师似忘年，塌前童稚列如屏。天真一片亦禅意，胜过涅槃入梦青。

贺天健

　　贺天健先生最早我是在乐天诗社的雅集中认识的，不久后便由钱瘦铁先生引见我去拜访他。他是一个很有个性、精神独立的艺术家。他对己、对人要求都很严格，在艰难的艺术生涯中，养成了一种不随意苟合于世的傲气，所以他在传授学生中，最讨厌那些乖巧圆滑的人。他又很注重对学生传统道德上的准则要求：第一，做人要真诚坦荡，不可反复无常；第二，要尊重人，尤其对自己的亲人，不能冷漠与自私；第三，遇到有风险的大事要敢于担当，不能窝囊；第四，对人要有感恩之心，不能见利忘义，也就是所谓的"忠孝节义"。

　　刚解放的时候，市委宣传部的赖少奇同志向当时文化局的徐平羽同志称颂贺天健的作品，后来徐平羽在与贺天健先生的工作交往中，特意要了一张贺天健的作品私下送给了赖少奇。此事被贺天健先生得知后，他很气愤，并硬要徐平羽讨回画作。由此可见其个性之别样。

　　在卖画上，他常会反复地问对方的评价，如有说的不到位，他是不卖的。他说作品就是女儿，不能嫁给一个不懂的人。

　　可以说，贺天健先生为人处世的独立人格，给我一生带来了很大的影响。

吴湖帆

　　20 世纪 60 年代初，若瓢和尚带我去吴湖帆先生那儿串门，当时听到了吴湖帆先生与收藏家孙伯渊先生的交谈。他们谈到当代书家，认为碑学以钱瘦铁最好，帖学以白蕉先生最好。后来又一次串门的时候，见到了张大壮先生，斋号养庐。若瓢向其介绍我，说我平生一无所有，一无所求。

　　接着张大壮先生就随口说了个"了庐"，随即吴湖帆先生也顺口轻声说道"了庐"。而我原本有心请两位先生给我取个字号，此时却不敢再提要求，于是就以类似斋号的"了庐"代字。

　　后来若瓢师父还将我临摹石涛的两张山水小品带给吴湖帆先生看，吴湖帆先生认为学画山水不应先从石涛画起，他找出一本珂罗版的《富春山居图》，让若瓢师父转送给我。

谢之光

　　谢之光先生是从 1970 年代以后，开始放笔写意的，奇思妙想、大胆泼辣、笔墨纵横、令人一时为之惊讶。我是在 1973 年的一个秋天，在学校的花鸟画老师孙悟音先生家的晚宴上与他相识的。当时一起去的还有唐云和刻竹名家徐素白。

　　谢之光先生天生诙谐幽默，玩世不恭，喜欢抽烟、吃西餐，喝酒吃东西的时候从不顾忌别人，自得其乐，哈哈大笑。我因欣赏他作品的奇思妙想，后来便常去他家。先生的创作条件十分简陋，就在一张吃饭的桌子上铺纸纵横挥写。他只有砚台和水缸，没有调色的盆子，于是就把颜色挤在桌子上面，边谈笑抽烟，边挥洒涂抹。旁人越热闹，他越大胆纵横，所以好些作品出乎人们意料之外。他大胆泼辣的艺术行为，为我以后的写生和创作留下了潜意识的影响。

关良　平淡天真　120×40cm

关良

一

对关良老师的认识，是有一个过程的。现在的朵云轩，在 1960 年代初叫荣宝斋，那时候大厅里悬挂着许多近现代名家作品，大多只要几块钱，甚至于连齐白石的也只要十几块钱。令人惊讶的是，有一次我在荣宝斋靠马路的橱窗里看到一张吴湖帆，一张关良的册页，却都各标价 50 块，对于吴湖帆我们还有所了解，对于关良当时真的不曾了解，也根本看不懂他像小孩一样的戏曲人物画。但是对关良的印象，一直留在我的记忆之中。

二

关良老师是一个另类的画家，而开始关注到他的画是在 1974—1975 年间，有一次有位老画家的儿子拿了一套册页来求张大壮老师作画，当张大壮老师翻到关良老师的作品时，突然惊叫起来："哟，这个老头子真厉害。"这一举动引起了我对关良老师的注意。因为张大壮老师平素自负，他曾说画院里面的人，除了贺天健，他一个也不佩服。而现在突然听到他对关良作品的大力称赞，故而让我有了登门求教之心。后来在与关良老师的接触中，关良老师看到我们四平八稳的传统作品总是不止一次地说："画不要太完整，完整是种毛病，太完整了就成了工艺品了。"

1980 年代，当我进入山水画创作阶段时，他又一直叮嘱我要注意第一印象，要大胆地舍弃一切可以删除的东西，不然就会无所适从。在面对我的写生创作"横空出世"水墨系列作品时，他又提醒，再大胆一点，在水墨的基础上加重彩或许会更神奇。我开始一愣，眼巴巴

地望着他，见我有所犹豫，他很严肃地说："你不要顾忌别人是怎么看你的，你要想到后人会怎么看你。"

三

1985 年，北京琉璃厂有家画廊想找上海的老先生买画，当时价钱不贵，一百块一平尺。当他们上门后，画院里两个年轻领导表示要买老先生的画还得搭些青年画家的作品，可对方并不想要年轻画家的，于是找到我。他们知道我跟老先生亲近，就把这个情况跟我说了。

我和当时还是画院院长的唐云说了大概情况，他听后说，卖画要根据人家需要，怎么可以跟卖菜一样搭呢，这样不好。接着我跟北京的两个朋友说，你们想买谁就买谁，并根据他们的要求提供了七个人的名单：朱屺瞻、黄个簃、关良、陆俨少、唐云、谢稚柳、程十发。后来与画院主管业务的一位女同志取得了联系，以一百块一平尺的价格，请每位老先生画十张作品。鉴于当时画家的生活条件和收入都很不好，所以许多人都画了四尺正张以上的。当我和关良老师提起这事时，我把对方的要求和画的价钱交代了一下，又把其他老先生画大画的情况叙述了一遍，关良老师表示出一种无奈，他说我习惯画小的册页，最多也不过到四尺对裁。鉴于当时关良老师家实际的经济情况，我就跟他说画一张小的册页和一张四尺对裁的在构思和创作上是同样的，这样收益会多一些。他表示了同意。1986 年初，我把 4000 块钱的稿费送到关良老师家。之后不久，先生就去世了。

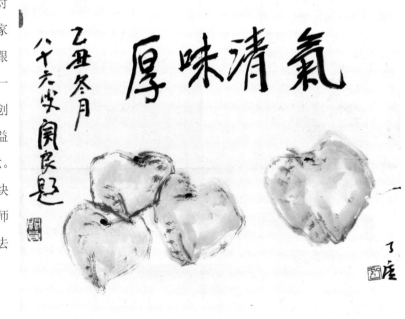

关良、了庐 气清味厚 40×50cm

来楚生

记得 1974 年，当时我为刻竹名家徐素白整理拓本，完成以后，先生有意让我去请来楚生先生题写签条。为此我去了来楚生先生家，当时先生因病后亟需休息，无法当即取回，嘱我下次来取。隔了一年，在徐素白先生去世后，我再次去来楚生先生家，取回他为徐素白先生刻竹拓本写的两张题签，不久先生自己也去世了。

来楚生先生，为人谦恭温顺。据说有一次，他住的客堂外天井上的天棚玻璃坏了导致漏水，多次去房屋管理部门希望修理人员上门维修，不成，先生无奈地提出以画为礼，希望他们能尽快进行维修，不料他们对画毫无认识和兴趣，依然搪塞他需要等他们有时间了再做安排，先生由此只能在亲友之中诉说其失望和无奈。

张大壮

一

1970 年代初，师母生病在医院挂水，但先生自己也是年迈多病，所以常由师母的妹妹去医院照料。有一次，她开玩笑地对我们说："夫人生病住院这么些日子，老先生一次都没有去看望过，倒是累了我。"先生听后便说："那今天下午我去，你别去了。"大家有意不加劝说，看他是否当真去医院。

结果，先生饭后果真出门了，还拿了心爱的二胡，我们都好奇。第二天，小姨笑着对我们说："你们的先生真好玩，今天我去医院，医生告诉我，他昨天下午去医院不是照顾师母，而是去拉二胡的。"原来，先生那天到了医院，便在病房走廊外独自拉起了二胡，引得许多病人家属和孩子都来看热闹。医生们感到莫名其妙，问他是来干什么的，先生说："我是来看病人的，我的爱人在病房里。"医生问："那你为什么不去病房里照顾病人，反而在走廊里拉二胡呢？"先生不知所措，只无奈笑笑。

之后这件事在医院被传为笑谈。

二

1970 年代初，美国总统尼克松访问中国以后，掀起了一股搞布置画的风潮。上海的锦江饭店是当时接待外宾的最高级的饭店，犹如上海的国宾馆。他们的经理邀请了许多画家去锦江饭店画布置画。

一次，姓张的经理来找张大壮老师，老师打趣说："你今天总算来找我了。"经理说："因为您身体不好，不敢轻易来打扰。"老师

笑而不语。经理便说："今天就是来请您到宾馆去的。"老师开玩笑地回道："找我去可以，但是我有两个条件。"经理说："只要您肯去，几个条件都无所谓。"老师说："好啊，第一个条件是我要带一个煤油炉去。"张经理问他带这个做什么，饭店有厨师，想吃什么都可以做。老师说："我的菜都是自己烧的，我爱人也不会烧。"张经理说这个涉及安全问题，需要跟保卫处商量一下。老师便笑他第一个条件都做不了主。经理又问另外一个条件是什么？张大壮老师说："另一个就是我要带一个马桶。"张经理一听，更是感到惊讶和莫名其妙，就问为什么。老师说："你们宾馆抽水马桶下面通风，坐着要感冒的。"先生话音一落，哄堂大笑。经理也无奈笑笑，说这个涉及卫生问题，他得回去商量一下。先生得意地说："这两个最小的条件你个大经理都做不了主，那我怎么去呢？"后来张经理再不敢来找他了。

三

别人给张大壮老师刻的印章，无论是不是出于名家高手，他都是不用的。因为他父亲张研荪就是一个篆刻家，并且与晚清篆刻名家胡匊邻是好友。他们都曾为庞莱臣刻过收藏印，张大壮先生的印存中就有六方是其父当年为庞莱臣刻的收藏印（见于 2004 年上海画报出版社出版的了庐所著《对前辈画家的评论》中《现代的恽南田——张大壮》一文）。所以别人送的印都被老师抹去了印面，石料较好的便被当作卵石放在养水仙花的水盂之中。

四

有一次，我独自与他在家，他一时兴起说："我今天为你做油酥饼。"说完他便起床挽起袖子，拿一个大碗捞了一把面粉，用水搅拌后捏成一团，接着擦了桌子在上面擀面。然后他拿一只小碗倒入点油，并将一枝花花绿绿的大羊毫毛笔洗干净，用它蘸油刷在滚动的面团上。重复几次以后，他便把油乎乎的面饼放在铁锅里翻烤。他认为熟了就热情地拿给我吃，由于看到他制作过程中不卫生的举动，我不由心里打鼓，但还是强颜欢笑吃了它换老师高兴。

五

1970 年代后期，张大壮老师在蔬果和花卉的写生上达到了史无前例的高度。这使他在社会上名声大噪，人们争相传颂。记得一个老干部为了让儿子学习画艺，特地带他去张大壮老师家，但结果是，当他儿子看到老师家里贫穷潦倒，墙上挂的不是画，而是篮子、锅子等什物后，便跟父亲抱怨，作为一个大画家还这么穷迫，不想学了。

六

1950 年代末，上海的好多画家被分派到轻工业等工厂里指导和协助设计人员搞设计工作，而张大壮先生等许多年迈体弱的艺术家则被安排到本市各文化团体和机构，参与培训和教育工作。张大壮先生很幽默地形容道："三宫六院我都去过了。"三宫指：文化宫、少年宫、青年宫；六院指：昆剧院、淮剧院、京剧院、沪剧院、越剧院等剧院。

七

晚年为了安心养病，张大壮先生曾在门口贴了一张门帖，上书"张大壮赴杭，家里没有人"。第二天这张门帖就不见了，一开始他以为被风吹走了，就重写了一张，第二天一看又不见了。后来他才知道门帖是被学生和友人揭走了，当收藏了。他得知这个情况以后，苦笑一下，就再也不写了。

八

在张大壮先生生命的最后几天里，有一天上午他特别高兴，突然坐起来靠在床上，说是有意为我创作几幅作品。于是，就拿起一块小的画板放在自己的腿上，铺上他收藏的旧纸，又顺手拿了一块擦台子的抹布，蘸了一些墨水，画了四张荷花册页。画上的荷花叶子都是用抹布画成的，荷花则是用画笔补上去的，他将此系列作品取名为《火中莲》。我没想到创作完没多久他就去世了，此系列作品成为他的绝笔。

周鍊霞

1963年农历三月初三，于乐天诗社在国际饭店14楼举办的雅集中，我见到了许多不太认识的前辈，正巧周鍊霞先生与我分坐在同一张桌席上，又坐在我旁边，她见我年轻而好奇，关切地对我说："学诗文一定要多读史书，尤其是《资治通鉴》。"这一提示对我后来的学习起了很重要的作用。也就是在这次雅集中，周鍊霞先生为一诗友七十寿辰即兴而吟一首小诗："时在癸卯年，诸君古稀年。古稀均不息，常为老少年。"我到如今还能背诵，先生的才思敏捷，给我留下了深刻的印象。

一年以后，由于受当时政治环境的压力，上海市政协找到我们乐天诗社中的不少人进行了个别谈话，告知我们当时的社会形势，又组织我们在虎丘路的上海市工商联会堂上，开展大型的座谈会，有意让我们表态停止诗社的雅集活动。

那次座谈会上，我又见到了从市郊农村四清社会主义教育运动中赶回来的周鍊霞先生，她脖子上挂着一条毛巾，脚上穿着军用的胶鞋，一副特别另类的模样。我们会心一笑，然后先后被提名做表态发言。

1970年代以后，我又曾两次带着诗稿去登门请教先生。

陆俨少

一

陆俨少先生与张大壮先生是近邻好友，两人居所在同一条马路上，前后相隔不到 500 米。陆俨少先生由于政治上的原因情绪压抑，再加上子女多，经济负担较重。而张大壮老师晚年也是穷困潦倒，算是同病相怜，加之两人都潜心投入艺术追求，自然成为画道知己。

1970 年代以后，我经常看到陆俨少老师一清早就到张大壮老师家，老师见了总是先问"你早饭吃了没有"，陆俨少老师总是苦笑着摇摇头。故而张大壮老师叫我们去旁边的菜场买一个大饼，撕一大半给他，自己留一小半，充作两人的早饭。80 年代以后，陆俨少先生应邀去了杭州浙江美院带研究生，他们见面的机会就少了。

1989 年，我带了几张以"阴晴"为题的山水写生创作去杭州拜访老师，看到先生居住的教师楼的客厅里坐满了人，而陆师母一见我就说："你来了，先生一直很想你。"她随即叫学生到孤山的美术馆去请在看展览的陆老师回来。不到半个小时，我便听到了陆老师上楼的声音，还未到门口他就亲切地叫起了我的名字，我去门口迎他一起走进客厅。先生见客厅坐满了人，就笑呵呵地下了个很客气的命令，让大家都回去，要单独和我谈话。客人走完，先生拉我坐在他旁边问我近年的情况。他郑重地提起了 1989 年 1 月我在《朵云》杂志上发表的对许多画家点评的文章，他表示赞许。又问怎么没有提到他，我说分别以后不知道您后来的创作情况。先生后来谈了一些我撰写的《张大壮年表》中所涉及的张大壮琐事。在这过程中，他还叫师母到外面去买了一只烧鸡，邀我晚上在他家吃饭。当我把自己的"阴晴"系列山

水写生给他看时，先生默默无言，但神色惊讶，反复看了几次后，他问我"你愿不愿意到杭州来"，我问干什么，他说协助他工作，我说教学的事情我不懂。晚饭后，先生从抽屉里拿出他的许多新旧作品，一一展开让我看，让我给他提意见，我笑而不答。先生又让我任选一张画要送我，而我不好意思要。于是先生随即铺开一张纸，为我题写了"不羁斋"，并题跋："不羁者羁而不羁，永羁而羁之意也。了庐属书因为一解。己巳三月八一叟陆俨少。"

先生题字以后我又拿出带去的两方砚台让他帮我题字。他便帮我在两方砚台的盖上题了字。

一方是唐云老师送的安徽歙砚，书了"大彻大悟，了庐属陆俨少"，另一方是他以前在上海的时候送我的洮河砚，书了"一代奇崛，了庐属陆俨少题，觉初刻己巳三月"（后来我请上海的篆刻名家沈觉初进行刻字）。题完字后，他问我晚上住什么地方，我说我旅馆已经订好了。

回到上海后，我给他写了一封信，是我对他作品的评价。隔一天他回信给我，我再回。这往来的三封信，1989年8月发表在《香港收藏天地》的创刊号里。这就是我跟陆俨少先生通信的过程。

二

1989年10月份，我又应陆俨少老师的邀请到北京国务院招待所看望他，当时柯文辉先生与我同往。陆俨少先生亲自到大堂来接我们，在他的画室里，我和柯文辉仔细一一观赏了先生以前创作的杜甫诗意100张册页。他说："这套册页是我60年代的作品，后来在运动中被人窃走了一部分，现在我又补上了这一部分。"后来陆先生谈起对我画作的印象，届时柯文辉先生随机赋了一首诗，陆先生听后便取纸当场抄录下来送我留作纪念。题诗如下："画不求佳画自佳，山川诗句剪烟霞。旧篱跃出新篱绕，歌哭无端化淡茶。己巳中秋文辉道兄旧句以勉，了庐属书并记。八一叟陆俨少时同客京华。"

到了1990年，张大壮去世十周年的前夕，我写信给陆先生，求他为张大壮先生写一篇纪念短文，不久他写好寄来。此文最早发表在香港《艺术界》杂志的第二期"纪念张大壮先生逝世十周年"的专题中。

虽然陆俨少先生在山水画的创作上很有成就，但其内心是自负的。所以当有人说他："你在艺术上是成功了，但是在社会学上有问题，你应该学点社会学，对你很有好处。"他却十分严肃地回："社会学我是不学的。"

陆俨少题写斋名　35×70cm

陆俨少为了庐题诗　34×32cm

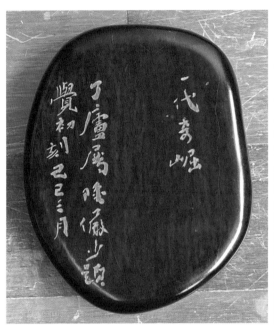

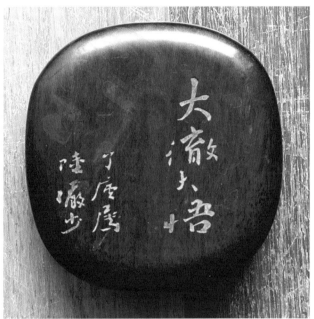

一代奇崛砚台盖　　　　　　　　　　　　　大彻大悟砚台盖

了庐致陆俨少先生信

陆俨少老师:

您好！时隔十年，杭州一见，蒙先生不以后学微贱见弃，尤格外器重怜爱予以款待，可见先生真是为人淳厚有长者风。

造访虽短，后学真见识不多。今先生既诚意下问辄不揣浅陋，略抒鄙见：先生画，笔墨自见法度，当以画品而论。纵观先生的画犹可见当年郁郁不得志时一种雄心不已咄咄逼人的英雄气。神气完足，气象万千。以神品论，远非同辈画家所望尘可及。但至今依后学所见：先生业已时过境迁，晚年又见天教放晴，一伸宿志，扬眉吐气，可谓志满意得。为先生计：倘能排除尘俗纠缠，静心吐纳，一则可养心养身以图长寿，二则作品又可望在有生之年变有为为无为。纵非云林，亦自能到达山樵所未到境界。不知先生以为如何？此论后学既不愿阿谀，也不敢有假，唯诚望先生以一篑之功成九仞垂天之大业。

尘俗纠缠，多有所私，难得有一知己。况论画又非常人可得真知灼见。我知先生内心之孤独尤为人所不解。后学恨不朝夕相见，不然愿奉侍左右，为先生收集和整理史料，以为以后弘扬先生业绩，又可聆听教诲。

后学虽不才，但心顽志笃，不忍观吾中国画道日趋危岌，不忍容今画坛是非混乱，有意竭平生之力拨乱反正。前见拙文《画学漫谈》即为是发。诚先生所言：下文"对前辈画家的反思"当认真对待，去伪存真。先生及张大壮、钱瘦铁、谢之光三位均为超越一代的大家，生前坎坷，为同道小人所淹，亦应予以重新认说载名史册。

浅陋之处亟望先生赐教。益者三友，直谅之言又恐渎冒威尊，务请先生谅解。
即颂

时祺

不羁者后学了庐顿首
1989 年 4 月 14 日

陆俨少先生复了庐书

了庐同志鉴：

按手示极欣慰。

我少好杜诗，或亦禀性相近，笔墨多有郁勃之气。尊论独具只眼。半世坎坷，结习未除，未能创游行自如境界。承示在有生之年，变有为为无为，诚为笃论。当于平淡天真处着想，以达到云林境界。然云林亦非一味枯寂者，似陶诗亦有金刚怒目处，然岂易到者。

当今可以论画者不多，亦不足为外人道。顾以道统自居，不忍见中国画道从此沉沦，尽其绵力，所谓知其不可为而为之。必喻此意。草复。

即颂

时祺

弟 陆俨少顿首

十七日

了庐再致陆俨少先生信

陆俨少老师：

　　您好！来函收悉。承您如此重视并及时认真以复，可见先生胸怀之坦白恢宏。

　　先生好杜诗，先生画亦真似杜诗。为一代画家所仰止，后人或可从此评论耳。

　　画到云林虽平淡天真为逸品第一，但较之陶公之境界总有所不及。先生不必拘于云林又入他人魔界。人各有佛相，况当今画坛稍能画者学识多有所不足，更有甚者欺世盗名无法度可言。幸存者唯先生可为兼得，当于此时又事业方盛，足可解衣盘礴游行自如，忘己忘世，一超直入如来地，定能出神入化到前人未到境界。真天赐良时钟先生一人，亦唯先生可受而已。大业始在目前，望先生不可坐失，切切！直谅之言再乞先生谅解。

　　即颂
文祺

<div align="right">不羁者后学了庐顿首
1989 年 4 月 24 日</div>

求陆俨少老师为先师张大壮逝世十周年撰文纪念一札

陆老师：

　　新年好，自去年9月奉召来京皈依师座后一别，本欲于中秋之际偕鹏飞兄再如约来杭州受教。后良久不见南下，近又知迳直深圳。千里迢迢，弟不知何时可再侍奉左右，悬念之极，亦望谅疏礼之罪。

　　今年6月21日为先师张大壮去世十周年忌日，弟虽微贱，怀拳拳报恩之心寝苦枕草，着簪不敢忘"礼义"二字。奈何力不从心，幸先师生前亦尚简朴，故纪念之际不能有所作为。

　　老师不忒为大壮生前邻居及画道至友，更为当时共处坎坷的患难之交。先师虽似闲云野鹤，其中亦有不得已而为之。抱璞之才一生不得奋见于事业，而英才落寞，虽今时人于其人品、画品有所评价，总属虚言。幸存同辈知己者唯老师一人而已。故特请老师以至友至交之情，与有意无意之时，撰写短文几句或小诗以示纪念。虞翻有言："勿使青蝇为吊客，使天下有一人知己者，足以不恨。"大壮亦将含笑于九泉，艺坛亦将佳话有传于后。

　　弟已收集先师生前自书的书简、药方、门帖，作品若干及墓志铭文拓片，届时请附老师之后，以求发表。代置生刍一束于庐前，聊为纪念。

　　衔哀至诚，恳至之意，不敢不尽愚心。望老师垂怜恩赐为盼。

　　即颂

长寿

　　　　　　　　　　　　　　　　弟　了庐顿首　2月21日

　　附：纪念张大壮逝世十周年

纪念张大壮逝世十周年

予与大壮兄相交垂三十年，居相近而工作又同处，每偕出入，或因事相访，间则乘兴每多踏门拜看，故我两人者时相见也。

大壮生性多能，知医，谙音乐，而于画尤擅名当世。生平多作时花名卉，精于用水，鲜枝嫩蕊，如朝露未晞，不为重色重笔，恬淡和平，如其人也。

少时主吴兴庞氏，多览名迹，寝馈于古者甚深。故于六法要妙，无不精到，顾能独辟蹊径，开古为新。好作禽鱼蔬果，如带鱼明虾、番茄花菜或异域名品，前人笔下所无者，大壮独创意为之。题材既新，一点一拂，绝少依盘傍，凭空自运，超时变雅，得神尽态，无不如志，世亦从此多之。

今年春，其弟子了庐，从书来，谓其先师云亡，及今十载，以予与大壮相好之日多，追念师门，睠睠瞻依，嘱为文纪之。予感其意，回想昔年出处游从之乐，而今山河邈若，墓木已拱，黄垆之痛，何能已已。

庚午正月陆俨少

1990 年 6 月香港《艺术界》第二期

120

唐云

　　唐云先生，我曾在吉祥寺见过多次。有一次，我独自去登门拜访，不料先生不以为然，我备感冷落，有种被人奚落的心境。当时年少气盛的我，第二天就寄去一首打油诗给先生：

　　　　天不以己大，地不以己重。谦谦容人主，茫茫浩然气。宣父畏后生，主席重少年。幼虎颇似猫，呼啸总不低。先生真聪明，缺少英雄气。

　　过了几天，我有意再去他家，意外发现他对我的态度有了根本变化，不但没有提起来信一事，而且与我谈了许多关于书画的往事。此事可见 1990 年代初安徽的《艺术界》杂志，柯文辉先生所撰《画说了庐》一文中就有所提及。后来有人不怀好意地将此事告知唐云，又有人转告与我说唐云先生当场就表态："是的，你们不要说，反正你们都不如他。"

　　后来，先生请人为一块六朝的泰和砖砚做了红木的天地盖并题名"泰和砚"，又请竹刻名家徐素白篆刻后赠予我。在以后的交往中，他对我十分礼遇，连他的子女和亲属都感到不解，说父亲怎么对了庐特别的亲切。渐渐我成了他家的常客，我们之间的谈话也越来越随意，先生也不以为然。

　　1970 年代，某个下午，我见先生画到一半就搁笔了，说要出门去开会。我问他你到什么地方去开会，他说，我是政协常委，今天下午有个会议。我说，你是个画家，后来的人看重的是你的画，而政协常委只是裱画的绫边，以后是要揭去的。先生听了以后大为愕然，一时

不知所措，犹豫了一下，还是去了。

先生善于写生，如向日葵、荷花等题材作品，画面的把控能力很强，作品笔墨雄健、气息清新，令人耳目一新。先生喜好玩物，所以与许多民间艺人交往深厚，如竹刻名家徐素白、徐孝穆、沈觉初，为他们所提供的扇骨、镇纸、笔筒、砚盖等竹木制品上绘画小品，能小中见大，为江寒汀等同辈画家所不及。

唐云老师逝世后，我去悼念，他的儿媳一见到我，就跟我说："爸爸死之前，还在叨念着你。"

六

访谈

访谈

刘：了老师，在 2017 年上半年，中国美术馆收藏部主任亲自来上海邀请您去北京举办个展，这种别人既要花钱又要排队的事情，您为什么没有考虑？后来主任又来电传达了馆长的诚意，您当时是怎么想的？

了庐：他们是在今年上半年为朱振庚举办遗作展时，在朱振庚生前的艺术手记里看到了朱振庚对我推崇备至而慕名前来的，我很感动。朱振庚是当代一位很优秀的人物画家，他把握造型的能力是当代人物画家中最出色的。改革开放以后，他就是以这一艺术上的才华被中央美院的卢沉和周思聪先生破格录取为研究生的，也是他们两位心目中最优秀的学生。他生性耿直、坦荡，一生很不得志。他与我是好友，到任何地方参加艺术活动都会对我做出很具体的宣传，生前几乎每个星期都要打电话来谈他自己本周的所见所闻，也会问我一些关于书法和传统笔墨上的学术问题。他歌唱得很好，是很优美的男中音嗓音，所以他每次打电话来我都要求他唱歌给我听，唱得最多的是《达坂城的姑娘》。他和杭州的曾宓是好朋友，曾宓也是我一生中最好的朋友之一，每次去杭州都受到他的盛情款待。所以我们三个人都希望有一天能办个联展，但不幸的是朱振庚早几年已经去世，曾宓也已年老不能自主，所以这在我心中一直是一个遗憾。后来，中国美术馆的相关人员到了我家以后，看到我的一组"山水阴晴"写生作品，很惊讶很激动，并拍摄了许多作品，回去做了汇报以后，馆方向我提出办展览的邀请。他们确实对我提出了特别优惠的条件，不要求我有任何个人负担，包括媒体宣传、组织学者研究等一切活动都由他们全包办，真可谓是特别礼遇的。

但鉴于我个人在创作上和健康上的原因，正如我在《我的笔墨生涯》一文中所叙说的，这一系列的写生作品，只是我艺术生涯中的一种探索，一个过程的记录，作品虽不多，但是有特殊意义的。就这些作品的数量而言，要搞个展也是有困难的。所以我对他们说，你们以后不管组织什么类型的联展，我都会拿出一些作品，积极地参与，

以表示对你们的感谢。

刘：现在艺术圈的媒体宣传形式多样，大部分艺术家也乐于宣传，您
是如何看待宣传这件事的？

　了：我认为，现在的媒体对于艺术家而言，好的是一种宣传，不好
的反而是一种暴露。在现实中，确实有少数优秀的艺术家在媒体的
发掘与宣传中获得了成功，但也有少数人利用自己的权力获得大肆
宣传的机会，最后因机会越多暴露得越彻底，结果被唾弃了。所以
我认为作品是最重要的，要让作品来说话。

刘：就现阶段而言，您参加过的、令您印象深刻的展览有吗？能回忆
一下具体经过吗？

　了：大约在 1997 年，上海朵云轩和香港的一位收藏家曾邀请贺友直
和我去香港办展，后来贺友直先生没有考虑，朵云轩就将我的作品
安排在香港的文化艺术中心进行展览。当时主办双方都希望我去，
并愿意积极地为我办妥各类手续，但我坚决表示不去。他们就说哪
有艺术家个人的展览，本人不去的先例，许多人想去还去不成。我
说我是画画的人，你们帮我办展，把作品交给你们就可以了，我又
不是演员，何必同行。我还说，对于繁华的香港我根本不感兴趣，
上海的南京路就因为有你们朵云轩我才去，不然的话也不会去。
结果展览效果相当好，当天晚上行政长官董建华的妹妹董建平打电
话给我，说看到的展览作品很好，问我为什么本人不去，又问我家
里还有什么作品没有。我说家里没有作品了，我现在跟朵云轩有合作，
不跟你谈。你要谈，要等我跟朵云轩的合作结束了再谈。
还有一个展览印象很深刻，它促成了我和曾宓的相识相交。在 1980
年代后期，我和曾宓因周思聪的推荐被《江苏画刊》先后宣传和报道。
后来我又受朵云轩的委托，慕名到杭州找曾宓来上海办展。当我向

曾宓说明来意以后，他不加思索地予以回绝，说上海没有画家，不去。后来我就打开了自己的作品，请他指教，他见了为之一愣，马上就说，我和你两个人一起办展。我说不行，他们是来邀请你去上海开展览的，不是跟我搞联展。后来我们就成为了好朋友，书信往来颇多。

刘：关于参加研讨会，了老师有什么特别的经历吗？

了：贺天健100周年诞辰的时候，在上海美术馆举办100周年的纪念会。在研讨会上，一开始由前辈邵洛羊先生发言，在他发言的过程中，会议的主持人、画院的副院长韩天衡走到我的背后，叫我接下来准备发言，我说不行，应先让东道主美术馆的领导发言。后来第三个叫我发言的时候，我还没走上讲台，会场上就响起了一片掌声，令我和参会的人都感到惊讶，这也引起了两家来采访的电视台的注意。当我发言结束以后，大家又鼓起了掌。后来发言的人，就再也没出现过类似的情况。

1997年，在香港回归之时，文化部举办了一个中国艺术大展，在大展的研讨会上，围绕着传统与创新探讨创作的问题。当主持人提到我的名字时，席间许多不认识的画家，如朱振庚、杨刚、海日汉、李孝萱等画家都站了起来，用照相机对准了我。当时与会的人都感到很惊讶，因为这是在前后发言的人中都不曾有过的现象。我当时说，中国当今画坛，无论在传统还是创新意义上，各种流派像广告一样，应有尽有，当前主要的不是在广度上去思考问题，而是不管哪种流派都要从文化的深度上去思考问题，有深度才有高度。我的这个观点被与会的所有人认可。后来我与前面提到的人都成为了好朋友。

刘：1997年正处于中西文化碰撞的时期，了老师当时对西方文化持什么样的学习观点呢？

了：我们在进行中外文化交流的时候，对于外来的文化，在引用的时要有独立思考的辨别能力。比如语言中关于教授的称呼，我认为教授的"授"从文字结构上看是提手旁的，顾名思义它是手把手地教，相当于现在学龄前的幼教老师。给孩子教："爸爸的爸爸叫爷爷，爸爸的弟弟叫叔叔，妈妈的妈妈叫外婆，妈妈的妹妹叫阿姨……"
这可以从中国古代文学作品中得以印证，施耐庵在《水浒传》中，就写智多星吴用在梁山旁石碣村以教蒙童为生，故人称吴教授。还有曹雪芹的《红楼梦》中贾雨村在科举落第后，就在荣国府旁，教几个蒙童做起教授来。

可以说，不管大学生、中学生还是小学生，在讲台上上课的就是教师，教师是师道尊严的象征。至于导师则类似于"只在此山中，云深不知处"的鬼谷子一样的高人。

刘：那您对在海外学习中国画研究的学者印象如何？

了：2007 年，我在接待一位来自波士顿美术馆、哈佛大学毕业的中国研究生时，说你们不要崇洋媚外，什么都跑到美国去。哈佛出不了齐白石，出不了黄宾虹，也出不了我了庐。哈佛可以出一百个美国总统，但也出不了一个毛泽东。

2011 年，在上海博物馆与一位来自大英博物馆的中国学者在观看我的《青卞阴晴图》时，说中国的文化和艺术，根还是在中国。

刘：通过前面的了解，发现了老师在画展、研讨会上与不少画家成为好友，那您又是如何与新文人画代表们成为朋友的？

了：1990 年代初的时候，北京出版社帮我出了一本画册。有一次我去荣宝斋找边平山，我给了他一本画册。他看了足足有二十分钟，还说看得后背都发烫了，后来就留我吃午饭。因为他是新文人画的发起人，又由于他感觉我很好，就把我推荐给南京的江宏伟，后来与徐乐乐、朱新建等人都成为好朋友。有些人每年都特地到上海来看我，直到今天我们还都是相互惦记的好朋友。

刘：那么在与画家朋友们相处时，是否发生过令您难忘的瞬间，他们是如何评价您的呢？

了：1990 年代初，一位来自洛杉矶的姓钟的收藏家从上海博物馆书画研究部挖走了谢稚柳的一位学生，让他到美国定居，为其个人的收藏把眼。后来他在海外得知我的作品，并喜爱上了，于是就请那位被挖走的朋友陪同前来上海找我，并热情地邀请我去美国，还说条件可以比他的更好。由于我生性淡泊，当下又致力于文人画的笔墨研究和理论思考。三年间就多次婉言回绝了他们对我的邀请。书画鉴定家钟银兰先生了解此事全部经过。后来，直到我的创作和理论为世瞩目的时候，钟银兰先生才对我说，你当时不去美国是对的，如果去了就不会有现在的成就。那位被挖走的同事，原本可以在上博做出自己的成就，而现在这一切都毁了。

另外，在 2000 年朵云轩成立 100 周年的时候，朵云轩邀请我们上海的画家搞一次笔绘。那一年我正好眼睛刚刚开刀，原本不想去的，因为当时我是他们的艺术顾问，又感到不能不去。当我到现场的时候，已经迟到了一个多小时，许多画家都已完成了即兴的作品。我稍作休息，就接过他们递上来的纸，不加思索地画了题名为《卧龙》的松树。2~3 分钟以后，就把作品扔在地上了。众人过来围观，其中陈佩秋先生在我的作品面前，专注地看了足足有 15 分钟。

刘：记得您曾向媒体说过自己乐于把不满意的作品毁掉，您能说说这么做的具体原因吗？您决定的标准是什么？

了：受老师张大壮的影响，我在审美上对自己的把控很严。老师曾把年轻时在庞莱臣虚斋临摹和学习的一沓沓作品随意地放在床垫下面。有次我们为他整理被褥发现了这些画，它们因受潮而黏合在一起。我们问他为什么放这里，他说住底楼水泥地板容易泛潮，垫在下面可以吸潮气，用来保护自己的身体。我们感到很惋惜，便拿出作品，换了别的东西垫在下面。而当他得知我们要请人修补和装裱这些损坏的作品后，便很生气地把所有作品都丢在水缸里，用棍子搅烂，生怕有人再把这些他不满意的作品拿去修补。

记得张大壮老师曾在庞莱臣家里临摹过一张王蒙晚期的作品《林泉清集图》（可惜的是虚斋收藏的这张《林泉清集图》如今不知道散落何方，在我看来它比《青卞隐居图》更自在，神气十足，堪与《春山读书图》相媲美），同学请人装裱后拿给老师看，他自己也觉得不错，于是对破烂的地方进行修补，又重新加上了题跋。1970年代中期，我曾多次向那位同学借此作品进行临摹，获益匪浅。

1995年，上海博物馆举办张大千遗作展时，我看到了张大千当年临摹的《林泉清集图》，他临摹时年龄比我临摹时大。但平心而论，在对王蒙笔墨的认识和把握上，我比他深入一些，就更不用说张大壮临摹那张作品的高度了，它更接近王蒙的笔墨性情。因为张大千的笔性不是从这一脉出来的，所以未能得其精髓，显得有点牵强。这个认知让我养成了反复检查旧作的习惯，只要对作品稍有不如意，就会弃之一旁，久而久之这些作品都被处理掉了。我始终感觉，处理掉一张作品比创作一张作品更高兴。

刘：除了处理掉不满意的作品之外，您对艺术创作还持有什么观点？

了：绘画作品要做到小中见大，现在流行着一种画面越画越大的风气，力求显示自己在展览中的主体地位，但由于笔墨法度的缺失，单一的制作和重复，以致气息苍白，索然无味，反而成了大中见小的工艺行为，令人失望。传世的许多精品大多法度完备，笔力遒劲，生发出一种自然的张力，故而能小中见大。

刘：了老师在作品命名方面有什么小故事分享吗？

了：90年代后期，在我眼睛手术之后，为了试笔，我曾在一张白纸上大胆地空钩了一幅山水作品，但一直没有题名。2012年，在一次山水画作品的群展中，一位从上海音乐学院声学系毕业的主持人，见了我作品中泼辣强健的笔墨线条，不由自主地说："这幅作品中

的线条达到了美声发音中高音 C 的高度。"高音 C 是世界三大男高音之中最优秀的歌唱家帕瓦罗蒂的发声标志，由此这张本来没有题名的作品就被大家习惯地称为"帕瓦罗蒂"了。

刘：我们都知道老师擅长诗文，那您是怎么看诗与画的关系的？

了：我不会因为喜欢文人画而喜欢文人画中题诗的形式，更不喜欢去作一些题画诗，诗意是无限的，它是不能用有限的思考方式去描绘的。我喜欢诗，大多都是表现自己的人生感悟和社会感悟，例如我曾写过《贪官》一诗，因为只有有感而发，诗才有生气，才能打动自己和别人。

刘：关于画面上的题跋和印款，了老师又是如何经营的呢？

了：我认为，题跋在文人画中，构成了画面的一部分。由于前人的构成意识不是很强，缺乏这方面的思考，所以我们要特别注意到现代的构成意识。

题跋的时候，最简单的就是按点线面的构成来处理。如果内容是一条线，题跋就是点、面；如果内容是一个点、面，题跋就是一条线。若画面的主要内容相对比较集中，那么题跋应该放在画面相对比较空的地方，并且文字量要少；若画面的主题比较简单，那么题跋可以放在另外一个空间。题跋内容要根据画面而定，有的不影响主题，一个单款就可以，或者一个长题。当然，题跋还与画家本身的书法功夫相关，如果书法功夫好，可以增加一些题款内容；如果不好，则尽量少写一些内容。

对印章我是不怎么懂的，关于如何选择好的篆刻家也一直很迷茫。在好长一段时间里，我的写生和创作作品中只是题了款而不打印。这个现象延续了二十多年，一直到 1990 年代初，著名的书画篆刻家王镛为我刻了两方印，一方是"了庐"（阳文），一方是"野逸传人"（阴文）。

从那以后，我凡是需要出版和展览的旧作，都会重新补上印款。

印章实际上就是题跋的延续，我个人秉持两个原则：印章在创作的作品中宁可少不要多，宁可小不要大。

刘：了老师，我在您家里看到您用的笔好像跟别人的不一样，是否都加工过？

了：对于绘画材料的选择和使用，我从张大壮老师那边学到了许多

知识。关于毛笔，我买回来以后，先把笔头都敲松了取下来，然后用生漆、丝绵在笔根处略微地包扎一下，然后再把笔头重新套在笔根上，在笔根和笔头的交接处用生漆和丝绵进一步加固，包扎好了以后放在潮湿的地方阴干。一个星期以后，它就越来越牢固，以后随你怎么使用，笔头都不会掉下来。因为这个工艺比较麻烦，所以我买笔的时候习惯一次性地买上许多进行处理。

关于墨，不管是宿墨，还是砚台里面的干墨，我的习惯是用完不要洗掉，等下次用的时候，往里加点水，用墨块研磨一下，就可以用了。至于现成的墨汁，在用之前要加水用墨块研磨一下，这样在画画的时候，墨色的层次才能丰富，否则它的墨色很难达到半透明感。墨色不在于干净，而在于不含糊也不腻，能保持形象肯定。

纸和木头一样，它们都有自己的性格。新的纸张，它的纤维比较松，所以下笔容易感觉到它的性子比较暴躁，笔墨张扬外露。之前老先生的旧办法是把纸放在灶房里，让它自然吸收空气中的水分和油烟，年常日久后，它的纤维收紧了，纸性也就稳定了。经过时间处理的纸张尤其适合学习和临摹古画，在创作中易于把控，笔墨也含蓄。相较而言，虽然用豆浆刷纸的人工处理方法快很多，但纸张容易被虫子蛀掉，不易保存。

张大壮老师用色讲究，除了常用的颜色之外，他还特地从印染厂的染缸里，取回最上面的那层水，待蒸发后，取沉淀下来的颜色加点胶，制作成特质的颜色。他在创作《带鱼丰收》的时候，异想天开地买来新鲜带鱼，把鱼鳞刮到作品上。此作展出之时，令人大为惊讶。

刘：了老师您是如何评价自己的艺术成就的呢？

了：我是专心不专业，而比较那些专业不专心的而言，他们得到的，我都失去了。但是我一点也不后悔，因为在中国画笔墨实践和思考的过程中，我达到了别人难以达到的深度和高度。而且在写生创作的过程中，尤其在山水画写生方面具有开拓性的成果。这足以告慰前辈先师。

就我个人而言，两位前辈先师施名我"了庐"，就是鉴于我一无所有和一无所求，故我一生铭记而有志于学。生活至今，不管同道朋友成就与否，总之别人得到的我都失去了，但我还是乐在其中。而今，当文人画的笔墨大多都迷失时，我终于得以将其传承和发展，也被学术界认为是文人画的当代传人和代表。

刘：一个成熟的艺术家，他对人格的认知能力决定了他艺术成就的天花板，了老师能分享一下您为人处事的一些心得吗？

了：任何艺术门类都一样，要想有所成就，就必须有独立的思考方式和独立的艺术形象。独立的思考方式依赖于独立的人格，只有人格独立了，艺术精神才能独立。没有人格独立，不可能有艺术精神和艺术风格的独立。而人格独立说难不难，说不难也难，其实就是要保持平常心。要想成为一个有所作为的人，还必须有坚韧不拔的意念，我曾打趣说，这好比一个爱花之人养兰花，如果他不断地为自己的兰花更换好的花盆，从泥质、瓷质到上品的青花。确实花盆是越来越好，但兰花却最终因过度移植而死掉，这岂不是伤了兰花的根本。

人生有限，事业无限，故人想成就任何事情，都必须懂得抓大放小，先从整体观察和把握，然后在比较中抓住主流，不受支节利害的诱惑和干扰。所以我一直认为，抓大放小是成功的最大要领。在事业面前，再大的利益也还是小，反之与事业相关的，再小还是大。也就是说，事业无小事，利益无大事。

人活在世上，得失是相互依存的，得到总以失去为代价。作为一个有志于事业的人，一定要有抓大放小的经世理念，要想大得必须有承受大失的气度。纵观历史，那些畏得畏失的人最终都是一事无成的。我做人做事的根本原则是复杂归于简单，抓大放小，知足常乐。知足常乐的关键是知足，定位低一点，人就会容易满足。

刘：谢谢了老师的分享，那么了老师是如何立志成为一个画家的，有没有决定性瞬间？

了：诸葛亮在《诫子书》一文中言："非学无以广才，非志无以成学。"对我来说，我的一生中也有三个不同的立志过程。

第一个时期是学生时代，我出生在贫民之家，没有政治、经济和文化背景，父亲是个文盲，以苦力经营为生。有一次班主任老师来我家家访，见到我的父亲在做又累又脏的活，他轻蔑的眼神从我父亲身上一扫而过，这深深地刺痛了我，内心燃起不可名状的愤怒，暗暗发誓一定要努力取得成就，为父母争气。

第二个时期是1980年代，我在众多前辈先贤的教诲下，发奋学习，终于在诗文、书法和绘画的笔墨把握上，有了一定的认识和积累，写生创作的一些作品开始受到社会的关注和宣传，但是同时也引起了圈内某些人的嫉妒，他们以职权施以排挤和压制。这种状况又激发我，以更大的努力取得艺术上的突破，为自己争气。

第三个时期，到了1990年代后期，面对着社会的进一步开放，深感国家在引进西方科技的同时，随之而来的外来文化意识大有打压和欺凌我们民族文化之感，这不由得引起我对民族文化艺术，从个人的思考，上升为对民族的思考。我决定全心投入民族文化艺术，尤

其是对不易为人所认识和解读的文人画做系统的梳理和思考。以求取其精华，为之弘扬，为民族争气。

刘：当你成为一名画家之后，您干过哪些令您难忘的、大快人心的事情？

了：1980年代末，当时一位喜好画的警备区领导，曾邀请许多前辈画家赴宴创作。有一次，他让一位团长来找我，请我小年夜到他家吃饭。因为我素来不喜欢这类活动，但一时又无法拒绝，就托词我不善言谈，要去也希望你们多请一些画家陪伴，于是他让我提了十位左右的画家。当天我还是不想去，于是就跟我母亲说不管什么人来就说我去看病了，便一走了之。事后，我从其他几位赴宴的朋友口中得知，那位领导无奈地对别人说："我请个和尚，到来了一批道士。"此事后来广为流传。

另外在2000年左右，有一位画商老友打电话来相求买画，问我价钱，我就打趣地说："你不要问价钱了，你能把台湾问题解决了，我的画都送给你了。"他无奈地苦笑了一声，把电话挂了。我和他相识有二十多年了，我知道他收藏了许多画家大量的作品，但是他从未得到过我的画。

刘：对了老师来说，您的人生理想是成为画家吗？

了：对我来说，我喜欢音乐却又一窍不通，绘画是不得已而为之的，我还是向往音乐的人生，让音乐来滋润我的生命。

刘：在翻阅了老师的著作时，发现一个关键人物凌利中先生，了老师能说说你们具体的结交过程吗？

了：1999年，青年学者凌利中刚毕业到上海博物馆工作，部门领导安排他研究龚贤。

正巧我要去他部门送行一位即将出国的朋友，由此相互认识了。而他在读书期间对我就有所耳闻，所以显得比较热情。闲聊了几句以后，他问我最近的创作情况。我说去年我因眼睛疾病，做了手术，视力相当模糊，绘画创作有些困难，不得不更多地进行理论思考。但是在写作的过程中也显得十分吃力。他主动说："了老师，你以后写文章有困难，我可以帮助你，尤其我们现在是用电脑，写作是很方便的。"这样我就开始请他帮忙，他也很认真，加上当时他租住的房子离我寄居的地方很近，所以经常往来，他确实在这方面帮了我许多忙。

后来当我又去他们馆里的时候，发现他在阅读龚贤的资料，就问他："你喜欢龚贤？"他说："不是的，是我们部里领导安排我研究的。"后来因为相互熟悉了，我就认真地对他说，你要在上海博物馆的书

画部生存和工作下去，我劝你先不要研究龚贤，一定要从董其昌入手。因为上海博物馆的藏品中，收藏了许多传世的优秀文人画家的经典作品。这些作品有绝大多数都经过了明代收藏家项子京和近代收藏家庞莱臣之手，都是董其昌毕生研究的经典作品。所以你不从董其昌入手，就无法瞻前顾后，融会贯通地去认识这些作品，那么就会给你在学习鉴定中带来影响。董其昌在中国绘画史中与赵孟頫一样，是承前启后的关键人物，而龚贤只是由董其昌艺术流派中派生出来的一个支脉。所以我大胆地对他说你研究龚贤还不如研究我。由此他开始重视对董其昌的研究。上班的时候，台上放着龚贤，抽屉里看着董其昌。

后来这种情况多次被钟银兰先生发现之后，就引起了他对凌利中的注意，钟银兰先生感到他对董其昌的学习很投入，就主动地问他："你怎么在看董其昌的？怎么改变了研究方向？"他说是了庐老师告诉他的。钟银兰就说："对，古画研究一定要从董其昌入手。我自己就是从董其昌入手的。"久而久之，钟银兰看他在学习上很认真，认为是一个可造之才，就向馆里领导做了汇报。由此馆里领导就明确让钟银兰直接带教凌利中。在钟银兰先生的关心和提携之下，凌利中因而在各方面得以迅速成长，在学者研究中，取得了许多可喜的成就，为同道所瞩目。大概他就以此表达对我们俩的感激之情。

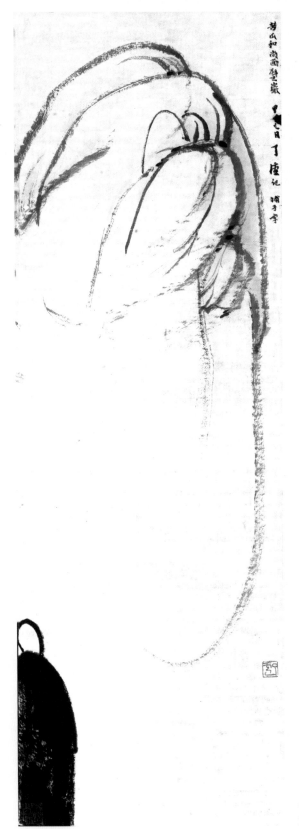

了庐
苦瓜和尚面壁崖
100×33cm

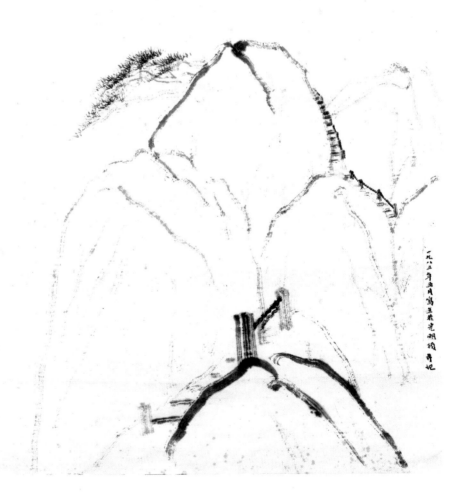

一九八二年五月写生於光明顶 了庐记

了庐
光明顶
86×68cm

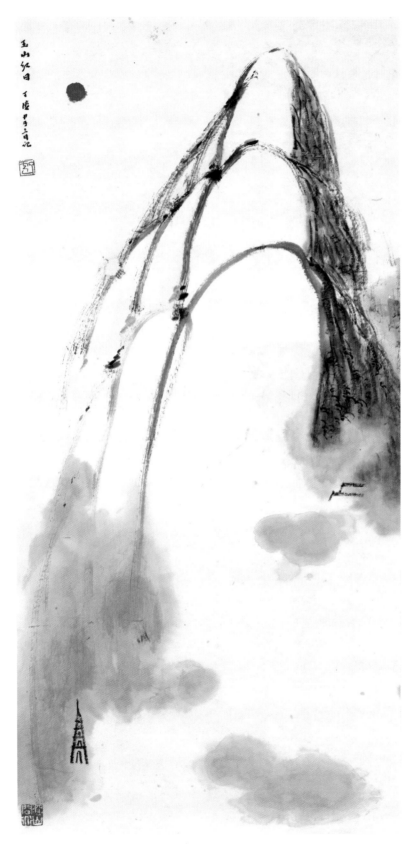

了庐
玉山红日
100×64cm

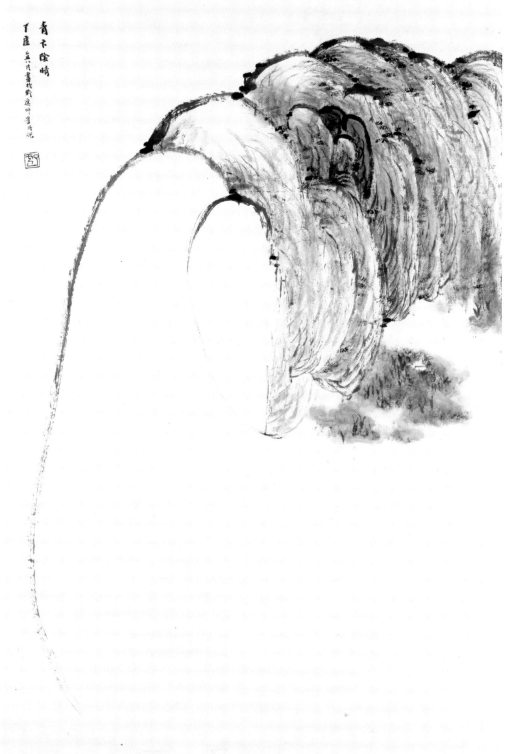

了庐 青卞阴晴　144×50cm

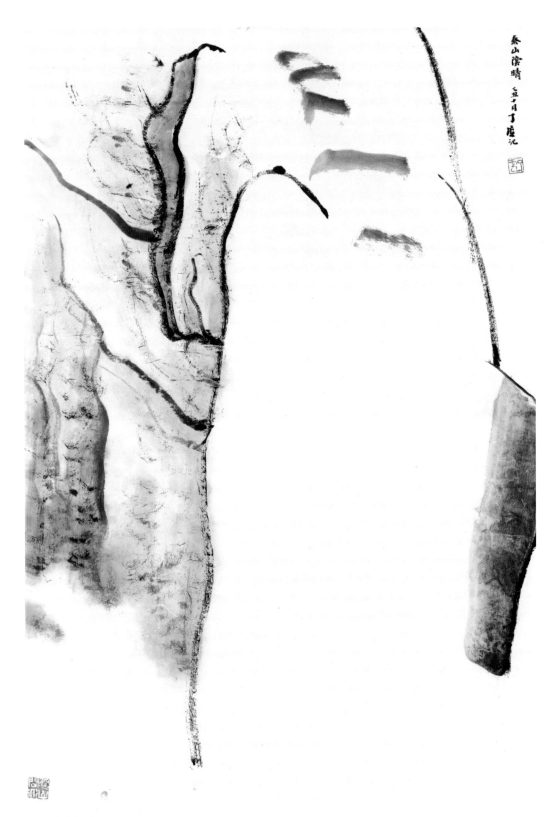

了庐 泰山阴晴 100×70cm

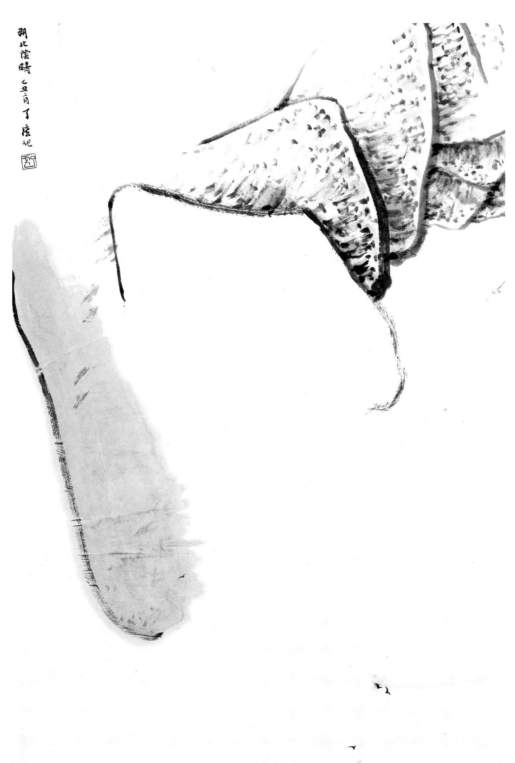

朔北阴晴
乙丑首夏了庐记

了庐 朔北阴晴 100×70cm

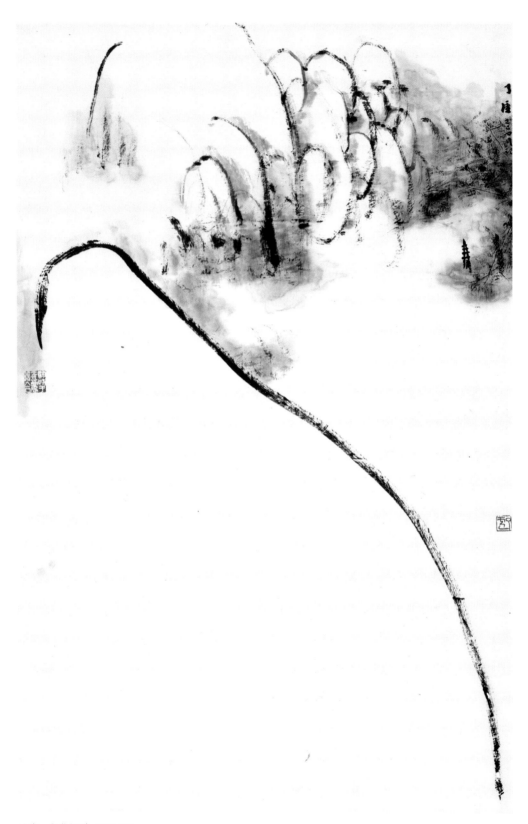

了庐　空谷阴晴　100×70cm

终南阴晴

了庐

了庐 终南阴晴 100×70cm

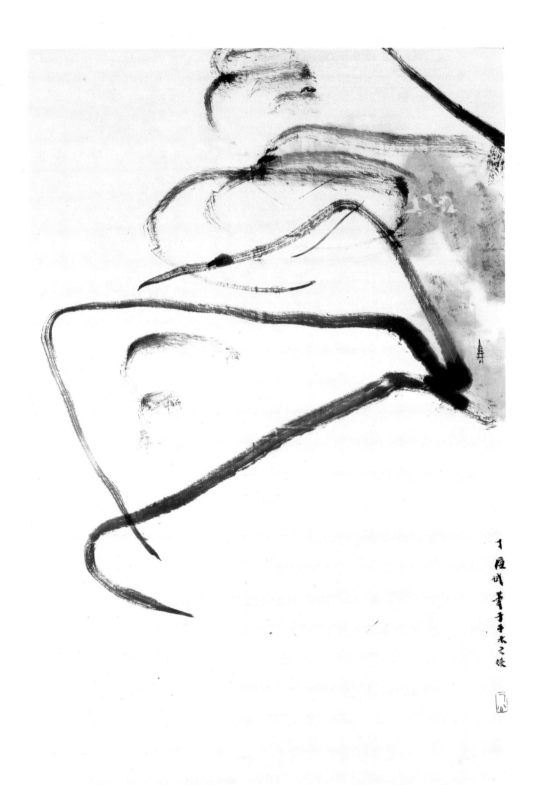

了庐 帕帕罗蒂 100×70cm

了庐 红云 100×70cm

后记

　　2016年11月底的时候,社领导乐坚先生带我去拜访一位老艺术家,说他是一段美术史转变的见证者与参与者,是一位对书画有自己独特见解的理论家,更是一位具有高古之风的奇人。如有可能,希望我通过访谈、口述整理等方式多挖掘他身上的故事,以备后续出书。

　　后来我便每周抽半天时间拜访老先生,在一年多的往来中,对他的起居生活、思考方式有所了解,亦被他的才情与专注,纯粹与质朴所打动。

　　记得当我陆续提出了五六个问题之后,他便中断了就问题回答问题的采访模式,而是选择将个人的经验、背后的原因等多角度相结合进行思考,口述成一篇篇深刻、全面且逻辑清晰的"小短文"。过一段时间,他又会将口述内容进行梳理,或全部推翻重来,或精简,或更改,更有临时想起的某个小片段、小观点,打电话给我以便能及时记录下灵光乍现的想法。他虽年近80,视力不便,但其记忆力与思维能力是惊人的,其勤勉程度也难以想象。也无怪乎,当书稿初步完成时,问他现在有什么想法,他说出了"我很累,现在只想沉浸在音乐的世界里"的感叹。

　　可以说,作为文人画的当代传人和代表的了庐先生,从个人艺术生活中提炼的经过深思熟虑的原汁原味的真知灼见,比学术圈的"二手言论"更有意义。而作为传统私承教育的成功个案,他分享的切身经验与故事,对我们而言,不仅是对学院教育的一种补充,也是个人艺术成长的一次契机。

<div style="text-align:right">

刘宇倩

2017 年冬

</div>

图书在版编目(CIP)数据

了庐画论：文人画的当代传人和代表. II / 了庐著.
——上海：上海人民美术出版社，2018.4
ISBN 978-7-5586-0696-0

Ⅰ. ①了… Ⅱ. ①了… Ⅲ. ①文人画－绘画评论－中国
Ⅳ. ①J212.2

中国版本图书馆CIP数据核字（2018）第032338号

了庐画论
文人画的当代传人和代表 II

策　　划　乐　坚

编　　著　了　庐

统　　筹　卢　巳

责任编辑　刘宇倩

设　　计　张　璎　胡彦杰

采　　访　刘宇倩

技术编辑　季　卫

出版发行　上海人民美术出版社

社　　址　长乐路672弄33号

印　　刷　上海丽佳制版印刷有限公司

开　　本　889×1194　1/16

印　　张　9.25

版　　次　2018年4月第一版　第一次印刷

印　　数　0001-2300

书　　号　ISBN 978-7-5586-0696-0

定　　价　76.00元